기호로서의
도시와 패션

기호로서의 도시와 패션

초판 1쇄　2021년 11월 30일

지은이　박혜원
발행인　김재홍
총괄/기획　전재진
마케팅　이연실
디자인　현유주

발행처　도서출판지식공감
등록번호　제2019-000164호
주소　서울특별시 영등포구 경인로82길 3-4 센터플러스 1117호(문래동1가)
전화　02-3141-2700
팩스　02-322-3089
홈페이지　www.bookdaum.com
이메일　bookon@daum.net

가격　16,000원
ISBN　979-11-5622-638-3　93600

기호로서의
도시와 패션

박혜원

Impressionism, Modern City & Fashion

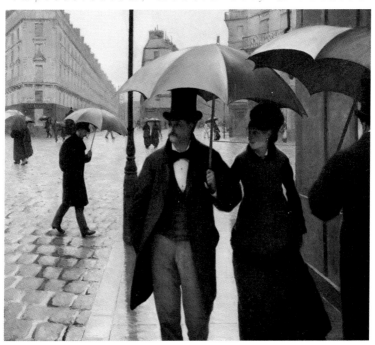

지식공감

Prologue

2013년 오르세 박물관Musée d'Orsay, Paris 그리고 시카고 미술관 Art Institute of Chicago, 뉴욕 메트로폴리탄 박물관The Metropolitan Museum of Art in New York에서는 〈인상주의, 패션 그리고 근대성Impressionism, Fashion and Modernity〉전이 연속하여 열렸다. 이 전시회는 인상주의를 새롭게 조명하였는데, 19세기 파리라는 도시와 근대적 삶의 순간적인 인상을 패션과 함께 인식하는 기회를 제공하였다.

서양의 근대화를 말할 때 우리는 주로 산업혁명과 과학기술의 발전에 주목해왔다. 그러나 산업의 혁명과 기계의 발전 등 과학기술 측면뿐 아니라 그 시대 사람들의 의식과 소비문화의 변화를 포함한 삶의 측면에서도 근대성을 살펴보아야 한다. 과거와 결별하고 새로운 욕망과 의지와 주관을 가진 여성 소비자들의 소비문화는 시대의 근대성을 들여다보는 좋은 주제이다. 소비의 변화는 소비주체자의 의식과 삶의 태도에 대한 변화이며 소비가 이루어지는 공간과 소비되는 상품에 대한 변화이다.

19세기 인상주의 화가들이 활동했던 시기는 부르주아 계층이 사회의 중심으로 자리 잡으면서 그들의 '외양에 대한 관심'과 '부의 과시 현상'이 나타났다. 동시에 '백화점의 등장'과 같은 '소비적 모더니티'가 형성되었다.

인상주의 화가들의 작품들은 대중적으로 잘 알려져 있다. 인상주의 회화는 추상화와 같이 난해하거나 이전 시대의 종교화나 귀족의 초상화와 같이 경직되지 않아서 친근하다. 인상주의 화가들은 19세기 중후반에 활동하며 신이나 종교 혹은 왕과 귀족의 초상화와 같은 전통적인 주제에서 벗어나 햇빛 아래에서 시시각각 변하는 자연과 대도시 파리와 파리 근교의 구석구석을 그렸다.

그들의 그림은 새로 건설된 파리의 대로boulevard와 기차역, 거리의 카페, 아파트 실내와 야외 무도회장 등 도시의 일상적 정경을 담았다. 마치 목적 없이 천천히 산책하던 부르주아들의 플라뇌르flâneur적 시선을 보여주고 있다. 무엇보다 인상주의 화가들만

큼 여성의 삶을 보이는 대로 솔직하게 그린 화가들도 없을 것이다. 여성들의 여가 생활과 노동과 도시의 직업과 취미생활을 순간적으로 포착하여 자연스럽게 그리고 있다. 그뿐 아니라 신분과 계급의 표시가 아닌 취향과 욕망의 표현인 여성들의 치장과 여성 패션을 리얼리티로 작품에 표현하였다.

19세기 인상주의 시대의 패션은 현대패션의 근거를 제공한다. 현대패션의 의미를 이해하기 위해서는 19세기 패션을 관심 있게 보아야 한다. 왜냐하면, 이 시기의 패션 특히 여성패션에는 그동안 패션이 담아왔던 계층에 의한 의복의 상징이 무너지고, 개인과 군중, 획일화와 구별, 차이점과 동일시, 욕망의 표현과 부의 과시 등이 나타나기 때문이다.

한 시대의 예술작품에는 그 시대의 사회문화, 인간의 감정과 미의식이 담겨 있다. 아놀드 하우저Arnold Hauser가 언급한 예술작품이 작가의 주관적인 세계의 표현이라 하더라도 작품에는 작가

가 처해 있는 사회적, 역사적 상황이 반영되고 있다는 주장(하우 저, 1973/2000)은 설득력이 있다. 만약 미술작품 속에 평범한 일 상의 이미지가 그려졌다면 그 상황은 당시 화가가 살고 있던 사 회의 정치, 경제, 문화적 상황과 정직하게 연관되어 있기 때문이 다. 따라서 인상주의 작가들의 그림에 보이는 여성들의 패션은 당시의 근대성을 찾기에 좋은 근거가 될 수 있을 것이다.

　이 책에서는 인상주의 회화가 담고 있는 근대성과 사회적 현 상으로서의 패션을 함께 보았다. 현대미술의 시작이라 알려진 인 상주의 화가들의 작품을 통해 19세기 근대도시 파리의 도시 공 간, 산업화에 의한 소비문화, 그리고 소비의 주인공인 여성들의 패션을 통한 상징과 의미를 살펴보았다. 신흥 부르주아 여성, 카 페에서의 여성, 공연장에서의 여성 그리고 길거리의 여성과 나이 많은 부르주아 남성들의 애인으로서의 젊은 여성, 매춘부, 삶에 지친 여성들의 생활 속에 나타난 그들의 외양을 보았다.

　그동안 우리나라에서 서양패션사는 주로 제임스 레버James

Laver나 프랑스와 부셰Françoise Boucher의 시각인 계급구조나 신분의 차이를 기반으로 설명하는 저서를 통해 알려졌다. 기존의 계급을 통해 본 패션사적 흐름의 시각에서 조금 벗어나 인상주의 화가들의 그림을 통해 '계급으로서의 패션'이 아닌 '소비문화의 현상'에서 나타나는 '개인적 욕망에 의한 외양 표현'과 '구별짓기로서의 치장과 패션'을 확인하기 바란다. 인상주의 화가들의 작품은 화가들이 사용한 기법과 표현성에 대한 미술학적 탐구 이외에 도시공간과 그 속에서 움직이는 여성 패션의 연구에도 매우 유익한 소재임을 확인할 수 있다.

시대를 들여다보는 문門으로서의 패션연구는 복잡하다. 마치 엉켜있는 실타래를 마주하는 느낌이지만, 하나씩 풀다 보면 서로 연결된 시대의 스토리가 나타나곤 한다. 패션은 살아있는 사람들에게 입혀지기에 때로는 매우 정치적 산물이며, 사회의 결정적 변화의 시기를 읽어내는 데에 유용하다. 가시적으로 옷으로 대표되는 패션은 한 시대의 생활양식과 문화사조를, 그리고 그 옷을

입은 사람과 보는 사람들의 의식을 가장 잘 반영하는 종합적인 표현예술이기에 이러한 탐구는 의미가 있을 것이다.

　여성과 패션을 하나의 단편적인 유행 현상으로, 또한 하나의 스타일로만 이해하기보다, 한 시대와 한 사회의 대표되는 문화적 기표sign로서 이해해 주기를 바란다. 이 책에서 해석한 인상주의의 근대성에 대한 시각에 동의하거나 동의하지 않는 의견도 있을 것이다. 그림과 패션은 사회, 역사, 문화, 경제, 정치를 담은 것이지만 때로는 매우 개인적인 것이기 때문이다. 그러나 사람의 삶에 대한 고민이 철학이라면, 그리고 화가의 관찰과 고민이 작품 속에서 리얼리티로 살아있다면, 그 속에 숨 쉬는 사람과 옷이야말로 시대의 기호이며 철학이라 생각한다.

사림동 연구실에서

Contents

본문에 사용된 인용표기는 원문을 그대로를 인용한 경우 원어로 저자를 표기하였고 번역본의 경우 국문으로 표기하였다.

제1장

근대도시 파리와
소비문화

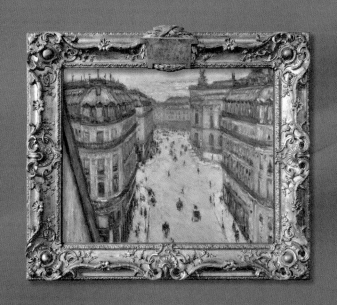

19세기 백화점의 등장은 의류뿐 아니라
'없어도 되는 물건'에 대해서도
사치스러운 취향을 조장했다

Penny Sparke

근대도시 파리의 스펙터클

1789년부터 시작된 프랑스혁명의 여파로 19세기에 들어와
서도 프랑스 사회는 소란스럽고 혼란스러움의 연속이었다. 시민
들은 정치 이외의 것에서 즐거움을 찾으려는 경향이 생기게 되어
오페라, 음악회 등의 공연과 전시회, 경마 등의 관람, 파리 근교
로의 여행에 관심이 컸다. 그와 동시에 1846년에 전보통신망이
새로 만들어졌고, 1850년대에 이르러서는 대서양을 건너는 해저
케이블이 생겼으며, 거리에 신문이 등장하였고 최초의 여성 패션
잡지 『르 메르퀴르 갈랑Le Mercure Galant』이 등장하는 등 삶의 변화
속도가 빨라졌다(Finkelstrin, 1996).

파리의 도시 근대화는 제2 제정기 나폴레옹 3세의 지시로 오
스만 남작Baron Georges-Eugène Haussmann이 주도한 파리 재건설 계획
(1851~1870)에 의해 시작되었다. 초기에는 많은 재정이 소모되

어 시민들로부터 지탄받았지만, 더럽고 구불거리는 골목길들이 사라지고 오래된 주거지가 철거되어 대로boulevards가 건설되면서 파리는 명실상부 유럽의 중심도시로 바뀌었다.

파리의 중심부에서 북서부에 이르는 구역에 금융기관과 백화점, 호텔이 들어서서 상업지구가 형성되었다(서이자, 2006). 도심에 95km의 도로를 새로 건설했고, 합병된 지역의 소로 49km를 없애는 대신 70km의 도로를 신설했다. 기존 도로까지를 포함해서 총 640km의 도로가 새롭게 포장되었다. 시내 도로의 평균 폭원이 두 배로 확장되었고, 가로수가 기존의 두 배로 늘어나서 모두 10만 그루에 이르렀다(김홍순, 2010).

주요 도로에 가스등을 설치해서 기존에 있던 12,400개의 가로등이 32,300개로 늘어났다. 근대적인 대도시로의 변신은 1836년 백만 명이었던 파리의 인구가 1877년에는 2백만 명 이상으로 증가하였다(디펠, 2002/2005)는 사실로 짐작할 수 있다.

또한 부르주아 계층을 위한 고층 아파트, 백화점, 유행상품점 등 부르주아 소비자를 겨냥한 새로운 소비상품 생산과 유통 상점들이 번창하였다. 1852년 파리에 처음으로 백화점 봉 마르셰Bon Marché가 개장되었다. 대다수의 백화점들도 제2 제정 시기(1852~1870)에 출현했다. 백화점 등장의 배경에는 소비자의 소

비문화 변화가 있었다.

중요한 것은 여성들의 외모의 꾸밈과 치장이 담고 있는 내용과 정보가 달라졌다는 점이다. 외모와 치장을 통해 파악되는 표상은 계층 지표에서 자본과 취향으로 이동하기 시작한다. 이전 시대에 여성의 외모에는 그 여성의 계층이 담겨 있었다. 귀족계층인지 평민계층인지 등과 같은 계층의 구분을 알 수 있는 내용이 담겨 있었던 것과 달리, 이제는 자본과 취향이라는 새로운 정보를 표현하였다는 점이다. 이 시기부터 외모와 치장에 의해 계층보다는 여성의 남편 혹은 애인의 경제력과 여성의 취향을 표현하는 경향이 나타났다.

그리고 여성들이 가정의 재정 관리를 주관하는 경향이 나타나기 시작하면서, 여성은 새로운 상점들과 백화점의 주요한 마케팅 대상이 되었다. 백화점은 여성들을 노예화시키는 동시에 열광케 하는 온갖 유혹의 대상들을 만들어 내었다(페로, 1996/2007).

한편 당시 파리의 부르주아들은 도시 생활 속 여가시간이 많아지면서 대로를 중심으로 형성된 파리의 고급스러운 제과점이나 카페를 자주 이용하고 근교의 자전거도 즐겼다. 특히 무도회, 공원과 카페의 음악회, 그리고 도시 근교의 경마나 보트 경주 등과 같은 다양한 여가 활동을 통해 오락 문화를 발전시켰다. 부르

주아뿐 아니라 경제적 궁핍함에서 탈피한 노동자계층도 휴일에는 마치 부르주아처럼 야외의 여가를 즐기거나 무도회, 윈도 쇼핑을 즐겼다.

파리는 여가문화에 따른 소비문화의 다양한 모습을 담은 근대적 도시로서 스펙터클해졌다. 시민들이 실내에서 많은 시간을 보내는 영국의 런던보다, 야외활동을 즐기는 파리는 근대 여가문화와 새로운 소비문화를 보여주고 패션 유행과 패션의 의미가 소통하는 장소로 적절하였다.

이러한 19세기의 부르주아시대 소비의 담론에 대해 벨블린 Velblen은 '과시소비론', 데보Debord는 '스펙타클 사회', 보드리야드 Baudrillard는 재화의 정치경제학에서 '기호의 정치경제학'으로 이행했다고 설명한다. 새로운 상품의 구입과 소비를 통해 자신을 과시하고 이전 시대의 계급과는 다른 새로운 특정 계층을 표현하는 수단으로 활용하는 것이다. 그 모든 바탕에는 '권력'이 가시화되는 '부의 노출'(Stevenson, 2011/2014)의 원리가 작동하고 있다.

모더니티의 수도 파리는 이제 왕과 귀족이 아니라 부르주아와 노동자를 새로운 시대의 주인공으로 만들었고 이들의 패션을 유행의 시작으로 보았다(Finkelstrin, 1996). 여가문화를 즐기는 곳에는 자신의 경제적 후원자를 노골적으로 과시했던 소수의 성

공한 화류계의 여성들이 나타나 최신의 유행을 선보이고 전파하였다. 또한 중산층이나 노동계급에서도 값싼 기성복, 중고의류로 자신을 꾸미고 몽마르트 중심의 무도장, 카바레, 카페에서 노동계급의 여가문화를 즐기는 등 근대적 의미의 유행이 나타난 것이다. 이제 여가의 소비와 치장은 계급정체성보다 앞서게 되었다.

파리 중심부를 재건하면서 사회적인 공간이 대폭 늘어났으며, 특히 노상 카페가 줄지어 있는 넓은 대로가 생겨났다. 카페 콩세르café-concert, 연극, 오페라의 장면들은 육감적이고 시각적인 쾌락이 지배하는 세계를 보여주었다(Noriko & Park, 2005). 저녁마다 파리 시민들은 수많은 극장과 오페라 하우스, 음악홀, 카페, 레스토랑, 무도장, 서커스장을 방문했다. 노동계층은 여가시간에 윈도 쇼핑이라는 새로운 형태의 여가 즐기기를 하며 잠시나마 사회적 지위와 일상의 노동을 잊었다.

이처럼 프랑스 사회에서 일반 사회계층이 여가를 즐기기 시작한 것은 19세기 중반 이후에 나타난 현상이며, 산업혁명과 시민혁명으로 빈곤에서 벗어나고 신분제가 무너지면서 여가 생활에 대한 관심이 보편적 현상으로 나타난 것이다. 따라서 19세기 중반 이후 여가생활을 위한 다양한 도시공간은 근대생활의 중요한 요소가 되었다. 즉 보여주기에 집중하는 '과시의 기호'는 패션

의 유행과 소비문화로 이어지게 된 것이다.

　한편 1860년 영국인이지만 프랑스 왕정과 귀족의 의상을 담당하였던 찰스 프레드릭 워스Charles Frederick Worth에 의한 오트쿠튀르Haute-couture가 파리에 창시되면서 기존과 차별화된 새로운 의상 디자인이 쿠튀리에couturier에 의해 제안되고 쿠튀리에들은 자신의 브랜드 네임을 의상에 새겨 넣는 등 파리는 패션의 유행이 탄생하는 중심도시가 되고 있었다.

파리의 오스만 남작에 의해 건설된 이탈리안 블르바드

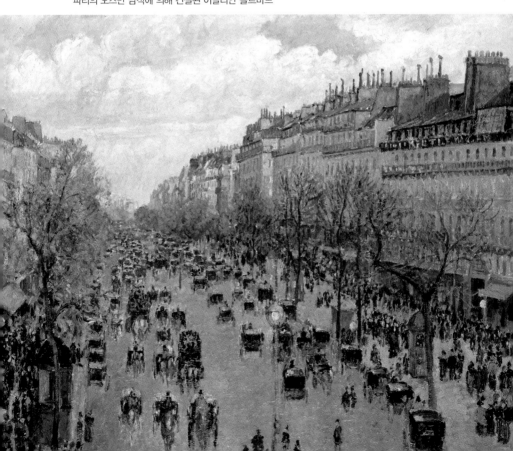

1860년대부터 파리의 경제는 호황국면이었고 직물산업이 크게 발달하여 값싸고 질 좋은 인도산 실크의 수입, 화학염료인 아닐린의 발명으로 과거보다 화려하고 화사한 색상의 의복들이 많이 생산되었다. 1847년에 이미 7,000명 이상의 노동자를 고용하는 233명의 기성복 제조자들이 파리에 있었다(Finkelstrin, 1996)는 점을 보았을 때도 파리의 패션이 얼마나 호황이었는지 잘 알 수 있다.

따라서 산업화에 의한 도시화는 근대적 라이프 스타일을 만들고, 이로 인해 새로운 여가문화의 공간이 탄생하였다. 부르주아를 비롯한 새로운 소비계층인 프티부르주아, 노동계층도 모두 여가문화에 동참하는 사회적 변화가 생겼다. 그리고 근대 자본은 향락과 여가 산업에 투자되어 경제가 호황을 누렸다. 결국 파리는 근대적 스펙터클한 도시의 형성 과정에서 생겨난 여가문화, 소비문화에 의한 새로운 라이프 스타일이 형성되는 유럽의 중심적인 도시가 된 것이다.

2

인상주의 그림의 내용과 근대성

인상주의Impressionism라는 용어는 1874년 마네Édouard Manet, 1832~1883, 드가Edgar DeGas, 1834~1917, 르누아르Pierre-Auguste Renoir, 1841~1919가 주도한 제1차 인상주의 공동전시회에서 처음 등장하였다. 인상주의는 1863년 나폴레옹 3세 치하의 살롱전salon전에서 탈락한 화가들의 작품들이 소위 '낙선자 전시회indépendants'로 전시되면서 태동했다.

인상주의의 모더니티에 대해서는 그동안 미술사, 미술학의 영역에서 선과 윤곽보다 붓의 터치와 색채 및 햇빛의 자유로운 표현에 대한 회화적 기법과 의미에 대해 많은 연구가 진행되었다. 최근에는 그림의 사실적 장면과 내용, 내재된 관념인 '모더니티'에 대한 검토의 필요성이 제기되고 있다. 그림의 내용에서 보여지는 산업화, 여가, 도시공간의 다양성, 그리고 새로운 계급에

대한 인상주의 작가들의 묘사는 왕정이 사라지고 종교의 신비가 벗겨지면서 이성과 과학의 우위가 확립되어가는 합리화의 과정과 다르지 않아 회화의 주제와 내용을 통한 화가의 자율성에 초점이 맞추어 고찰되고 있다(홍석기, 2010).

인상주의 화가들의 기법은 다양하지만 그들의 그림 주제와 내용은 공통점이 있다. 도시와 도시 근교, 자연과 실내등 어떠한 장소와 대상이든 현장감 있는 '순간의 포착'이 그것이다. 마치 당시에 시작된 카메라의 포커스와 아웃 포커스의 처리처럼 인상주의는 근대정신을 담고 있다. 거친 붓 터치나 빛의 찬란한 묘사 등 어떠한 회화적 기법을 사용하든 인상주의 화가들의 그림은 사실주의에 근거하여 자연과 사람을 묘사하였다.

인상주의 화가들만큼 도시인들의 자유로운 여가 생활, 개인의 삶, 여성을 테마로 그린 화파는 이전에는 없을 것이다. 인상주의 미술에 대해서는 두 가지 접근과 해석이 주류를 이룬다.

하나는 인상주의 화가들이 관습에 얽매이지 않고 빛과 색채와 구성에 얼마나 혁신적이었는가를 보는 입장이다. 모네의 〈인상, 해돋이〉(1873)에서 보는 바와 같이 과감한 색채의 사용, 중심에서 벗어난 파편화된 화면의 구성 등은 20세기에 나타난 추상미술로 가는 중요한 시발점이 되었다는 미술사적 생각이 그러하다.

또 다른 관점은 인상주의 화면을 통해 19세기 현대화와 도시화가 진행되어가던 사회공간과 사회구성원들 사이의 관계를 읽을 수 있다는 점이다(이묘숙, 2011). 후자의 시각은 도시의 공간을 배경으로 표현된 사람과 그들의 패션을 통해 시대를 이해하는 데 있어 인상주의 회화는 매우 중요한 자료로 의미가 있다.

인상주의 화가들은 앞서 설명한 것처럼 '근대성'을 모티프로 삼아서 1860년대부터 도시의 중산층 가정과 여가 활동의 모습을 그려내고자 했다. 철도망의 확대로 사람들은 이전보다 빠르고 쉽게 시골이나 바닷가로 갈 수 있었고 젊은 화가들은 아르장퇴유[1], 퐁투아즈[2], 오베르[3] 등으로 여행을 했다.

예술가들 대부분은 경제 성장과 중산층으로 지위 상승을 경험하게 되었다. 세련되고 교양 있는 사회에 속해 있던 대부분의 인상주의 화가들은 새로운 가치를 찬양하는 사회, 다양해진 여가 활동, 새로워진 파리 모습을 그려내 보였다(스테판 계강 외,

1 Argenteuil : 파리에서 12㎞ 정도 떨어진 곳에 위치한 작은 도시. 19세기에 파리를 연결하는 철도가 개통되고 파리에서 많은 사람들이 여행을 즐겼다. 인상파 화가들이 이곳을 소재로 한 많은 작품을 남겼다.
2 Pontoise : 파리에서 28㎞ 정도 떨어진 곳에 위치한 작은 도시. 아름다운 관광지와 역사적 장소가 많다.
3 Auvergne : 파리의 북쪽으로 약 30㎞ 떨어진 자연이 아름다운 도시. 반 고흐가 마지막 생을 보낸 곳이며, 많은 작품을 완성시킨 곳이다.

1999/2002). 더욱이 19세기 후반의 미술은 그동안 종교, 왕, 귀족 등 지배계층을 위한 일종의 전유물이었던 것에서 벗어나 새로운 시도들을 탐색하며 정체성을 획득해나갔던 만큼 당시 화가들은 도시의 일상들을 매우 현장감 있게 화가의 시각에서 리얼리티를 표현하였다.

인상주의 그림에서는 다양한 계급이 보이고 있다. 소비 산업 사회를 맞아 소비를 누리는 자와 또한 새로운 시대에 생겨난 직종들이 대거 출현하였으며, 급변하는 혼란기 속에 그 위기를 민감하게 반응하며 극복하려는 지식인들이 생겨났다는 점 등에서 파리의 근대 인간 군상에 관한 고찰은 큰 의미가 있다(류선정, 2009).

즉 인상주의 회화는 새로 건설된 파리의 도시의 일상적 삶의 모습을 도시 공간 안에 펼쳐진 대로, 기차역, 카페 등 모더니티를 보여주는 도시의 일상적 정경을 플라뇌르flâneur: 특별한 목적 없이 도시를 천천히 산책하는 19세기의 취미적 행동의 시각으로 다루었다(페로, 1996/2007).

마네를 비롯한 인상주의 화가들은 1870~1880년대를 중심으로 최신의 유행 의상을 입은 파리지엔느parisienne를 묘사한 것으로 알려져 있다(Iskin, 2007). 인상주의 화가들은 이전 시대의 부

셰Boucher나 와토Watteau의 우아한 정밀 묘사와 달리 빠르고 새로운 붓 자국으로 인해 인상주의 작품에서는 그 옷의 소재가 실크인지 모슬린인지 잘 구별되지는 않는다. 그러나 인상주의자들은 도시 속의 다양한 여성들의 일상과 여가와 노동을 주제로 삼아 근대의 도시 생활 모습을 그려내었다는 점은 매우 흥미로운 것이다.

인상주의 회화는 밝은 색채로 여가를 즐기는 사람들의 유쾌한 활기를 재현했으며, 소용돌이치는 선과 색채로 시민들로 가득 찬 카페나 술집, 야외 무도회나 레스토랑의 활기찬 분위기, 강가의 보트를 타는 여유를 그렸다. 여가를 향유하는 데서 오는 즐거움을 밝고 경쾌한 색채를 사용하여 감각적으로 표현하였다.

이들이 그린 도시 무도회 및 술집 풍속, 해수욕장, 보트 놀이, 춤추는 무용수, 평범한 전원 풍경 등은 전에는 금기시되던 것이다(Gombrich, 1950/2003). 그리고 인상주의 화가들이 표현하고자 했던 주제는 상류계층의 사교생활, 부르주아나 노동계층의 도시적 즐거운 여가 생활은 물론이고 향락적인 사회현상으로 야기되는 도시의 이면과 어두운 부분, 가령 알코올 중독 및 매춘까지 포함된다.

따라서 우리는 인상주의의 작품을 통해 근대 산업 사회의 도시문화를 엿볼 수 있다. 도시문화를 표현한 인상주의 작품은 근

대화된 파리라는 대도시의 균형과 불균형, 새로움을 고스란히 담고 있는데 특히 사실주의 기법에 근거하여 재현하고 있기에 더욱 근대도시의 삶과 그 주인공들을 이해하기 수월하다. 인상주의 회화의 근대성은 바로 기법과 함께 그 내용에 있다.

현대의 옷차림을 이해하기 위해서 19세기 특히 제2 제정기 (1852~1870), 앙시앵 레짐ancien régime과 결별하기 시작한 시기의 패션에 관심을 기울일 필요가 있다(페로, 1996/2007). 19세기 중후기는 계층에 의한 의복의 상징이 무너지고, 개인과 군중, 댄디즘, 획일화, 차이점, 동일함을 동시에 장려하는 패션 민주화의 시기였기 때문이다.

그러므로 '산업사회', '자본주의', '개인주의', '도시문화'가 담겨 있는 마네Édouard Manet, 모네Claude Monet, 티소James Tissot, 드가 Edgar DeGas, 카이유보트Gustave Cailleboat, 베로Jean Béraud, 르누아르 Pierre-Auguste Renoir의 작품을 통해 표현한 근대도시의 기호와 다양한 계층의 여성과 여성의 패션을 살펴볼 수 있다.

인상주의는 근대적 시각으로 문화의 도시 파리를 객관적인 리얼리즘 기법으로 묘사하였다. 그리고 인상주의 회화의 근대성은 기법의 문제뿐 아니라, 그림의 내용과 주제가 도시 속의 다양한 인물들의 삶이었다는 점에 있을 것이다. 이 점이 여성과 패션

라이프를 살펴보는 의미에서는 중요하다. 인상주의 근대성이 그림의 주제와 그 속의 삶이기 때문에, 삶의 주인공인 여성의 생활과 여성이 입고 있는 변화하는 최신식 의상은 바로 '근대의 기호'라 볼 수 있다.

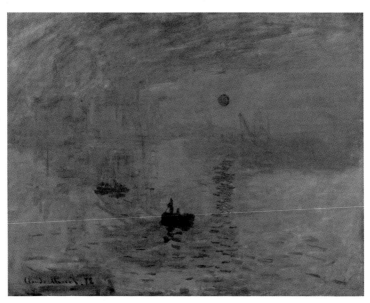

모네 〈인상, 해돋이 Impression, Sunrise〉 1872
Oil on canvas. 48 x 63cm, Musée Marmottan Monet, Paris

3

에밀 졸라의 『여인들의 행복 백화점』

1852년 파리에 봉 마르세Bon Marché 백화점이 개장되었다. 이는 근대적 소비시대의 도래를 예고하는 것이었다. 백화점은 근대도시의 물리적 재편과 중산층, 노동계층의 소비심리가 표현된 장소뿐 아니라, 공적 공간과 사적 공간의 중간적 성격으로 예전에는 볼 수 없었던 미묘한 도시공간이 되었다. 그리고 여성들의 공간이었다.

밀러(Miller)는 그의 저서 『봉 마르세 = 부르주아문화의 백화점 1862~1920the Bon Marché = Bourgeois Culture and the Department Store 1869~1920』에서 백화점은 변화하고 있는 소비 패턴의 반영이며 이러한 소비가 일어나는 문화에 적극적으로 기여하는 결정적 원동력이라 하였다. 취향과 선호의 변화, 구매 행동의 변화, 사는 사

람과 파는 사람의 관계 변화, 마케팅 기술의 변화 등 새로운 패러
다임을 세웠다고 보았다(매크래켄, 1988/1996).

　　프랑스의 저명 작가 에밀 졸라Émile Zola, 1840~1902도 그의 소설
『여인들의 행복 백화점Au Bonheur des Dames』(1883)을 통해 소비와
중산층 문화와 근대도시의 스펙타클한 변화, 그리고 그 안에서
소비의 중심에 있는 여성들을 세밀하게 그리고 있다. 에밀 졸라
의 소설『여인들의 행복백화점』은 단순한 허구의 소설이 아니다.
졸라가 거의 매일 하루 6시간 이상을 백화점에서 보내며 백화점
직원들의 심리적, 사회학적 분석을 다량의 노트에 기록한 사실적
취재의 산물이다.

　　『여인들의 행복백화점』은 파리의 봉 마르셰 백화점을 무대로
근대성에 내재된 일상의 무의식적 인간의 욕망을 드러내고 있다.
이 소설은 사실주의적 묘사를 통해 백화점의 등장으로 인한 주변
상점의 변화, 상품생산과 유통의 변화와 새로운 취향의 소비자들
과 판매자들의 심리구조까지 세밀하게 보여준 작품이다.

　　주인공 드니즈Denise가 시골에서 상경하여, 파리의 백화점을
처음 보는 장면의 묘사를 보면, 당시의 백화점에 대한 매력과 사
람들의 욕망을 짐작할 수 있다.

"〈…중략…〉 안으로부터 전해오는 분주함으로 인해
활기를 띤 쇼윈도가 흥분으로 떨고 있는 듯 보였다. 지나
가던 사람들마다 시선을 그곳으로 행했고, 모두가 탐욕으
로 인해 거칠어진 듯 그 앞에서 발길을 멈춘 여자들은 서
로를 떼밀었다. 〈…중략…〉 사람들이 드나드는 거대한 백
화점은 그녀를 혼란스럽게 하면서 동시에 매료시켰다. 안
으로 들어가 보고 싶다는 갈망 속에는 결정적으로 그녀를
유혹하는 막연한 두려움 〈…중략…〉"

– 『여인들의 행복 백화점』(1883/2012)

지방의 소도시 발로뉴Valognes : 프랑스 북서부의 노르망디 에 있는 작은
도시에서 올라온 주인공 드니즈가 처음 파리의 백화점을 본 광경
에 대한 소설 속 묘사는 과도할 정도이다. 백화점에 진열된 각종
여성용 옷감과 옷, 장식물품들을 거의 10페이지에 걸쳐 매우 상
세히 묘사하고 있다.

"백화점이잖아! 눈앞에 있는 것은 미쇼디에르 가와 뇌
브생토귀스탱 가가 만나는 곳에 위치한 거대한 백화점이
었다. 최신 유행의 천들과 다양한 옷들을 진열해놓은 쇼

윈도는 부드럽고 희뿌연 10월의 대기 속에서 생생하고 화려한 색깔들로 빛나고 있었다. ⟨…중략…⟩

놀라움과 흥분으로 가슴이 벅차오른 드니즈는 그 순간 머릿속이 텅 비어버린 듯 아무것도 생각나지 않았다. 모서리를 깎아 만든 벽면에는 화려한 금박장식들로 둘러싸인 유리문이 중이층까지 높이 솟아 있었다. 그 위로는 우의적 인물상인 두 여인이 몸을 뒤로 젖히고 가슴을 드러낸 채 환한 웃음과 함께 '여인들의 행복 백화점'이라고 새겨진 간판의 양옆을 감싸고 있었다.

⟨…중략…⟩ 건물 밖 보도 위에까지 전시되어있는 값싼 물건들이 산사태라도 일으키고 있는 듯 보였다. 수북이 쌓여 있는 미끼 상품들이 지나가는 행인들의 발길을 멈추게 하고 있었던 것이다. 모직과 나사로 된 옷들, 메리노 양모, 체비엇 양털, 멜턴으로 짠 옷 등이 중이층에서부터 아래로 마치 깃발처럼 길게 늘어져 있었다. 청회색, 마린 블루, 올리브 그린 등의 중간 색조들 사이로 새하얀 가격표가 두드러졌다. 그 옆에는 ⟨…중략…⟩ 드레스 장식용의 가느다란 모피 끈과 띠, 러시아산 회색 다람쥐의 등 부분으로 만든 섬세한 모피, 순수한 눈을 닮은 백조의 배 부분

깃털로 만든 모피, 토끼털로 만든 인조 흰 담비와 담비 모피 등이 행인들의 눈길을 끌고 있었다. ⟨…중략…⟩ 뜨개질한 장갑과 여성용 세모꼴 숄, 머리쓰개, 챙이 넓은 여성용 모자, 조끼 ⟨…중략…⟩"

— 『여인들의 행복 백화점』(1883/2012)

이러한 백화점은 근대적 소비주의의 상징이며 상품의 생산과 유통, 분배라는 자본주의 단면을 잘 표현하는 대표적 변화의 공간이었다. 봉 마르쉐는 상품 판매의 장에서 소비재의 미학을 구현했다는 점에서 소비의 새로운 패러다임을 세웠다. 오늘날 보편화한 백화점의 공식들 가령 혁신적 마케팅, 정찰제, 신용판매, 박람회 형식의 디스플레이, 조직화한 홍보 등이 모두 봉 마르쉐가 창안한 것이다.

결국 19세기 파리의 근대도시에 등장한 백화점은 19세기 경제와 사회생활에 변화를 주었다. 소비와 구매를 일종의 즐거운 여가활동으로 자리매김하게 하였고, 일종의 오락거리였으며 판매자도 소비자도 여성인 여성 중심의 비즈니스가 이루어지는 공적 공간이자 백화점 안에 있는 레스토랑, 카페 등은 여성들의 사교의 공간이었다. 백화점은 계급정체성을 계층과 신분이 아닌 '표

현적인 상품', 특히 '새로운 패션 제품의 구입과 소유'로 바꾸는 데 공헌하였다.

한편 이 시기의 여성들에 대해 생각할 때 주목해야 하는 것은 여성들의 새로운 직업으로 등장한 모디스트modist이다. 모디스트 는 '백화점의 점원'이나 '패셔너블한 의상, 모자 제작자' 혹은 '고 급 상점의 판매원'을 말한다. 백화점 점원은 자본주의의 도래와 함께 출현하였으며 이들 모디스트들은 부르주아들의 쾌적한 소 비문화 조성을 위해 깔끔한 차림새에 교양을 쌓으며 자신들의 지 위를 성장시켜 나갔다. 그리고 마침내 제3차 산업에 종사하는 근 대 사회 최초의 중간층, 즉 화이트칼라의 일익을 형성하게 된다. 잔심부름하는 사환이나, 배달원, 마부 등과 같은 육체노동자들은 봉 마르셰에서 일하는 것이 꿈이었으며, 프티 부르주아 집안에서 태어난 여자아이는 모디스트가 되기를 꿈꾸었다.

봉 마르셰가 만드는 카탈로그는 그들이 어떻게 옷을 입어야 하는지, 집에 어떠한 가구와 가재도구가 있어야 하는지, 여가시 간을 어떻게 써야 하는지를 보여주는 일종의 문화 입문서cultural primer가 되었다(매크래켄, 1988/1996). 백화점은 당시의 재화와 소비의 사회화 현상의 매개체로서 그 사회문화적 상징과 의미가 크다고 할 수 있다.

이처럼 백화점은 19세기 소비의 공간인 동시에 즐거운 여가 활동의 공간으로 자리매김하였으며 백화점의 등장은 파리의 근대화와 맞물려 새로운 도시생활의 패러다임 변화를 이끌었다. 백화점은 이제껏 없었던 여성이 중심이 되는 공적인 소비 공간이 되었다. 새로운 도시의 대로 건설과 백화점 등 인공적 구조물은 소비문화, 유행문화의 생산과 분배, 그리고 확산이 이루어지는 곳으로 정착했다.

에밀 졸라의 소설 《여인들의 행복백화점(Au Bonheur des Dames)(1883)》의 표지 속 여인은 베로의 작품 〈산책〉 속 여인들과 흡사한 백화점 점원의 복장을 하고 있다. 19세기 세계 최초의 대형 백화점인 파리의 '봉 마르쉐' 백화점을 배경으로 쓰인 이 소설 속에서 졸라는 '소비의 신전'과도 같은 백화점을 진보와 미래로 가는 사회현상 중의 하나로 바라보았다.

봉 마르셰의 전경

제2장

인상주의 그림의 주제와
근대적 기호

진정한 화가는 현재의 삶에
서사를 부여하고자 하는 사람이며,

색채와 선을 통해
넥타이와 에나멜 부츠를 착용한 우리가
얼마나 의미 있고 서정적인가를 명료하게 묘사해 준다

Jean Baudrillard

여가문화 즐기기

 프랑스 사회에서 부르주아 계층뿐 아니라 일반 사회계층이 여가를 즐기기 시작한 것은 19세기 중반 이후에 나타난 현상이다. 산업혁명으로 절대 빈곤이 사라지고 시민혁명으로 신분제가 무너지면서 여가 생활이 보편화 된 것으로 본다. 여가의 등장은 바로 소득의 증가에 기인한다. 19세기 파리 시민들 역시 소득이 증가하면서 여가에 몰두했다(뒤히팅, 2003/2007). 이와 함께 정치적으로 나폴레옹 3세는 잦은 폭동을 완화하기 위한 방책의 일환으로 대규모 여가 공간을 건설했다.

 이에 따라 오스만은 '모든 계급'의 파리 시민들이 즐길 수 있는 야외 휴식공간을 계획했다. 1848년 이후 개인 정원이던 뤽상부르Luxembourg나 튈르리Tuileries 정원에 일반인 입장이 가능해졌다(김홍순, 2010). 파리 시민들은 근교의 불로뉴Boulogne 숲이나 빙

센느Vincennes 숲으로 소풍을 떠났다. 상층 부르주아들은 풍광이 좋은 강변이나 산에 별장을 가졌고 그럴만한 여유가 없는 소시민들은 주말에 야외로 나들이를 떠났다(마순영, 2009).

인상주의 화가들은 프랑스의 시대상과 파리의 도시 곳곳의 모습 그리고 그곳에서 삶을 영위하는 사람들의 모습을 그리고 있다. 도시의 다양한 모습과 도시를 바라보는 시선, 그리고 도시 곳곳에서 일어나는 삶의 이야기가 그들 작품의 대상이 되었다. 도시의 생활은 그 도시의 공간 속에서 내포되어 현상들이 드러나는 도시문화의 단면이기도 하였다. 인상주의 회화에 나타나는 도시공간은 도시의 대로, 카페나 제과점의 실내, 근교의 야외, 오페라 하우스나 무도회, 술집, 상점의 겉과 안, 발코니, 집안의 실내 등이다. 공연의 구경을 포함한 무도회의 참여 등 여가 라이프에 근거한 근대도시 파리의 일상에 대한 그림들은 대부분 귀족이나 부르주아 출신인 인상주의 화가들이 직접 참여해보았던 친근한 경험에 의한 것으로 생각된다.

한편 야외활동의 증가는 패션 유행의 확산과 패션산업의 발달에 많은 영향을 주었다. 파리의 시민들은 자신의 개성적인 취향을 거리와 노천카페, 야외무도장에서 자유롭게 과시하였다. 파리지엥Parisien, 파리지엔느Parisienne가 단지 파리의 남녀를 넘어서

'패셔너블한 멋쟁이'의 뜻이 함축되기 시작하였다.

이러한 파리의 여가문화는 부르주아뿐 아니라 노동계층인 하층민에게까지 확대된다. 1854년 8월 6일 자《르 피가로(Le Figaro)》지는 그날 하루 여가를 즐기기 위해 역으로 모여든 파리 시민이 3만 명에 이른다고 보도한 바 있다(오병남 외, 1999). 그리고 노동계층은 여가 시간에 거리 상점이나 백화점의 윈도 쇼핑이라는 새로운 형태의 여가 즐기기를 하며 잠시나마 사회적 지위와 일상의 노동을 잊었다.

핀켈슈타인(Finkelstein, 1996)은 르누아르의 피사체들이 행복하고 따사롭게 표현되어서〈물랭 드 라 갈레트의 무도회Dance at Le Moulin de la Galette〉(1876)에 등장하는 인물들을 부르주아로 착각한다고 말한다. 그리고 이 무도회는 주말마다 자유롭게 공개되는, 심지어 당시에서는 드물게 여성이 혼자와도 입장이 허락되었던 유명 무도회였기에 평범한 사람들도 애용 가능한 장소였을 것이므로 핀켈슈타인의 언급은 일리가 있다.

여가 공간은 도시의 광장과 대로, 공원과 카페, 레스토랑, 무도장이었다. 인상주의 작품에 등장하는 야외놀이는 파리 시민들의 높은 경제력을 보여주는 동시에, '그러한 부류'로 인정받고 싶어 하는 '그렇지 못한 부류'의 모습을 동시에 보여준다.

19세기 파리 시민들의 이러한 여가 활동을 가능하게 한 것은 철도였다(뒤히팅, 2003/2007). 다수의 인상주의 화가들이 철도역과 기차의 모습을 묘사하는 데 열중했다. 산업과 여가는 근대성의 양면이다. 모네가 생 라자르Saint-Lazare역의 기차와 증기, 기차역의 철물구조를 통해 기술적 근대성을 묘사한 반면, 마네와 카이유보트는 생 라자르 역에서의 여성 인물이나 역사 주변 철재 다리의 웅장함을 배경으로 사람들이 걷는 모습을 그림으로써 근대적 도심 속 생활을 보여준다.

르누아르의 〈라 그르누이에르La Grenouillère〉(1869)와 〈보트 경주자들의 점심식사Le déjeuner des canotiers〉(1881)는 여름날 파리 사람들이 파리 근교의 피서지에서 긴장을 풀고 휴양하기 위해 보트를 즐겼음을 그대로 나타내고 있다. 베로의 〈글로프 제과점La patisserie Gloppe〉(1889)에서는 부르주아의 사교와 휴식공간으로서 제과점을 묘사하였다. 다과를 먹으며 담소를 나누는 부르주아 여인들의 모습에서 근대 사회에 어울리는 일상복 스타일이 잘 나타나고 있다.

또한 베로의 〈불로뉴 숲에서 자전거 타기Le chalet du cycle au bois de Boulogne〉(1899) 속에서는 여유 있는 시간을 즐기며 차를 마시는 사람들과 거추장스러운 스커트가 아닌, 활동복인 블루머스bloomers 바지를 입고 자전거를 타는 여성들이 보인다. 이를 통해

당시 부르주아 여성들의 여가 의복과 여성들이 자전거를 타는 여가 활동을 즐겼음을 알 수 있다.

마네의 〈오페라 극장의 가면무도회Bal masqué à l'opéra〉(1873)에서는 도시의 문화생활과 삶을 들여다볼 수 있으며, 르누아르의 〈물랭 드 라 갈레트의 무도회Bal du moulin de la Galette〉(1876)도 당시의 부르주아들이 즐겼던 무도회에서의 옷차림을 주인공들의 표정과 함께 잘 묘사되고 있다. 또한 춤추고 있는 남녀의 모습을 잘 표현한 르누아르의 〈도시에서 춤Danse à la ville〉(1883), 베로의 〈야간 무도회La bal mabile〉(1850)는 야간의 불빛과 춤추는 남녀의 모습을 즐겁게 표현하며 도시 부르주아들의 자유로운 여가 생활을 표현하고 있다.

그리고 파리의 시민들은 공원, 뮤직홀, 카페-콩세르 등에서 음악을 즐겼다. 이러한 내용을 담은 대표적인 인상주의 그림으로는 여가수의 공연을 담은 드가의 〈카페-콩세르 데장바사되르에서Le Café-concert des Ambassadeurs〉(1877)와 공원에서 음악회를 즐기는 파리지엥과 파리지엔느의 모습을 담은 마네의 〈튈르리 공원의 음악회La musique aux Tuileries〉(1862)를 들 수 있다.

르누아르의 〈특별 관람석La loge〉(1874)에서는 고급스럽게 치장을 한 여성은 난간에서 화려한 옷을 과시적으로 드러내고 있

다. 뒤에 앉은 남편으로 보이는 동행한 남성은 완벽한 치장을 하고 오페라 공연 관람에 참석하였으나 오페라글라스로 무대가 아닌 다른 사람들을 관찰하는 일종의 유희의 순간을 표현하고 있다. 이처럼 인상주의 회화를 통해 19세기 근대도시 파리의 변화와 사람들의 라이프 스타일, 특히 여가와 문화생활 그리고 차려 입은 부르주아 여성들의 모습을 자세히 살필 수 있다.

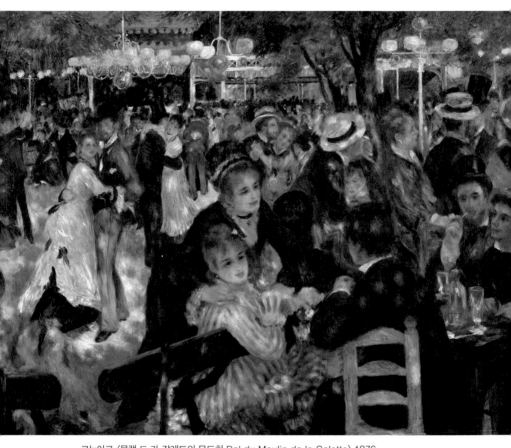

르누아르 〈물랭 드 라 갈레트의 무도회 Bal du Moulin de la Galette〉 1876
Oil on canvas, 131×175cm, Musee d'Orsay, Paris

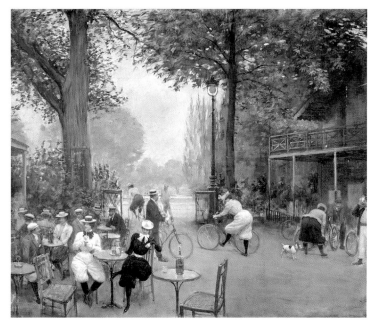

베로 〈불로뉴 숲에서 자전거 타기 Le chalet du cycle au bois de Boulogne〉 1899~1900
Oil on canvas, 63×74.5cm, Musée de Île-de-France, Paris

베로 〈글로프 제과점 La patisserie Gloppe〉 1889
Oil on canvas 38×53cm, Musée Carnavalet, Paris

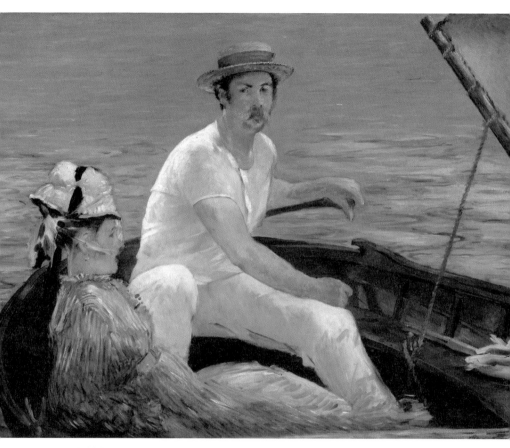

마네 〈뱃놀이 Boating〉 1874
Oil on canvas 97.2×130.2cm, Metropolitan Museum of Art, New York

2

도시공간의 배경과 여성 주인공

인상주의 회화에 나타난 도시공간과 그 속에 표현된 여성들의 모습을 알아보기 위해 마네Édouard Manet, 1832~1883, 모네Claude Monet, 1840~1926, 티소James Tissot, 1836~1902, 드가Edgar DeGas, 1834~1917, 카이유보트Gustave Caillebotte, 1848~1894, 베로Jean Béraud, 1848~1935, 르누아르Pierre-Auguste Renoir, 1841~1919의 작품을 살펴보자.

마네|Édouard Manet

인상주의 화가의 대표인 마네는 19세기 근대적인 인간들의 삶의 모습을 충실하게 표현하고자 한 화가로 이전 시대의 사실주의 화풍을 인상주의 기법으로 전환하는데 중심 역할을 하였다. 마네가 활동하던 시기는 19세기 프랑스 낭만주의 양식이 유행한

왕정복고 시대(1815~1848)를 지나 1852년 루이 나폴레옹이 황제가 되면서 제2 제정시대를 이루었던 시대이다. 1863년 〈풀밭 위의 점심 식사Le déjeuner sur l'herbe〉와 〈올랭피아Olympia〉는 음란하다는 이유로 비난을 받았지만, 젊은 작가들에게는 관심을 받았고 이후 새로운 시대에 부응하는 인상주의를 탄생시켰다.

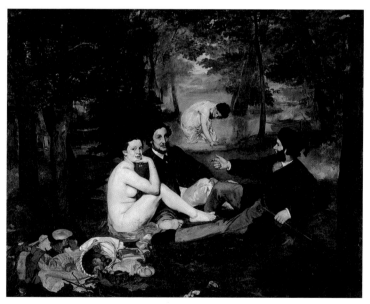

〈풀밭 위의 점심 식사 Le déjeuner sur l'herbe〉 1863
Oil on canvas 208×264cm, Musee d'Orsay, Paris

그의 화풍의 특색은 알려진 바대로 단순한 선 처리와 강한 필치, 풍부한 색채감에 있다. 그리고 마네가 그의 작품에 그린 공간적 배경은 도시의 공원, 정원, 카페, 술집, 아파트 발코니, 무도회, 실내 등이 많이 나타났다. 마네의 인물 특성은 인위적이고 이상화된 모습이 아니라 생생하게 살아있고 현실감 있는 자연스러움이다. 카페나 오페라 극장 등 도시에 새롭게 탄생한 소위 핫 플레이스hot place인 인기장소와 근교의 자연과 어우러진 사람들을 통해 여유로움을 표현하였다. 마네는 부르주아와 노동자 계급의 다양한 근대 생활상의 모습을 파리와 근교를 배경으로 묘사하였다.

〈올랭피아 Olympia〉 1863
Oil on canvas 130.5×190cm, Musee d'Orsay, Paris

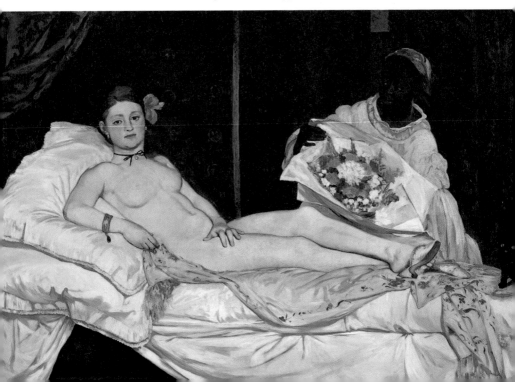

대표적으로는 1862년 〈튈르리 정원의 음악회Music in the Tuileries Garden〉는 튈르리 궁정의 정원에서 열린 음악회를 보러온 사람들을 그린 것인데, 파리의 문화인인 부르주아 예술가와 문인들을 한자리에 모아 놓고 화가 자신과 그들의 가족과 동료를 그린 것이다. 이 그림은 마네의 초창기 그림으로 재현적 묘사의 성격이 강하다.

이러한 마네의 그림에 대해 보들레르Baudelaire가 근대적 화가의 본질적 내용이 빠졌다고 비판했던 것은 유명하다. 보들레르는 근대의 군중과 일상의 관찰을 통해 솔직하게 보여주는 것이야말로 진정한 근대적 화가라 생각하며 문학과 미술 등 예술에서의 근대성을 고민하였다. 그는 고대 그리스 · 로마 미술을 그럴싸하게 모방하는 부르주아들의 고상한 신고전주의 미적 관념을 거부하였다.

이후 마네의 작품은 후기로 갈수록 보들레르가 지적한 근대적 화가로서의 모습을 드러내는데, 도시의 삶과 그 안의 주인공을 화가의 주관으로 표현하는 작품들이 표현되었다. 1877년 〈자두, 브랜디Plum, Brandy〉에서는 술에 반쯤 취한 매춘부가 허름한 도심의 카페의 구석에서 고단한 모습으로 앉아 있는 것을 표현하였다. 그리고 1882년 〈폴리 베르제르의 술집A bar at the Folies-Bergère〉의

〈자두 브랜디 Plum Brandy〉 1877
Oil on canvas 73. 6×50.2cm, National Gallery of Art, Washington D.C.

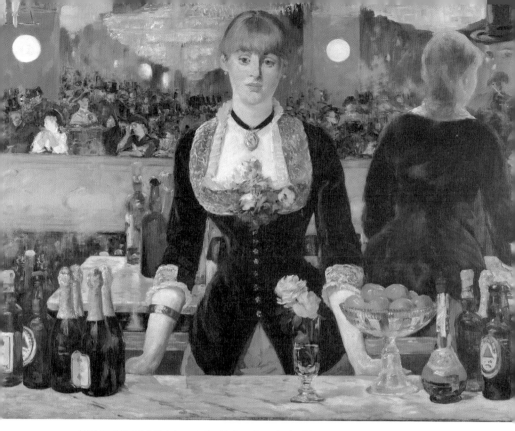

〈폴리 베르제르의 술집 A bar at the Folies-Bergère〉 1882
Oil on canvas 130×96cm, The Courtauld Gallery, London

경우는 도시의 밤 풍경이 그림의 배경에 표현된 거울 속으로 비
쳐 향락적인 도시의 밤 문화를 보여주고 있다. 그러나 술집의 젊
은 여성은 무표정하고 공허한 눈빛으로 관객을 응시하듯 보여 술
집의 분위기와 대조를 이루고 있다.

　한편 1877년 〈나나Nana〉는 그림의 주제와 제목을 에밀 졸라
의 동명 소설 『나나』를 참고해 정하였는데, 풍만한 몸매와 틀어

〈나나 Nana〉 1877
Oil on canvas 154×115cm, Kunsthalle, Hamburg

올린 금발머리, 가는 허리, 행복해 보이는 표정의 고급 매춘부를 그린 것이다. 그녀는 매우 매혹적인 모습이며 인물의 배경은 그녀의 방이 그대로 잘 나타나 있다. 실내에는 화려한 색상과 고급스러운 가구들 앞에 높이가 큰 화장 거울이 놓여 있다. 화면의 오른쪽에는 검정 실크 해트를 쓴 나이 지긋한 신사의 모습이 조금 보이고 있어 19세기 프랑스 상류층 사회의 이중적이고 퇴폐적인 화류 문화를 짐작하게 한다.

그런가 하면 아름다운 파리지엔느의 세련된 모습은 1881년 〈봄Spring〉과 1879년 〈온실에서In the conservatory〉에서 잘 표현되고 그 밖의 도시 아파트의 〈발코니The Balcony〉(1868~1869), 무도회, 실내공간에서의 도시와 여성의 삶이 잘 나타나고 있다.

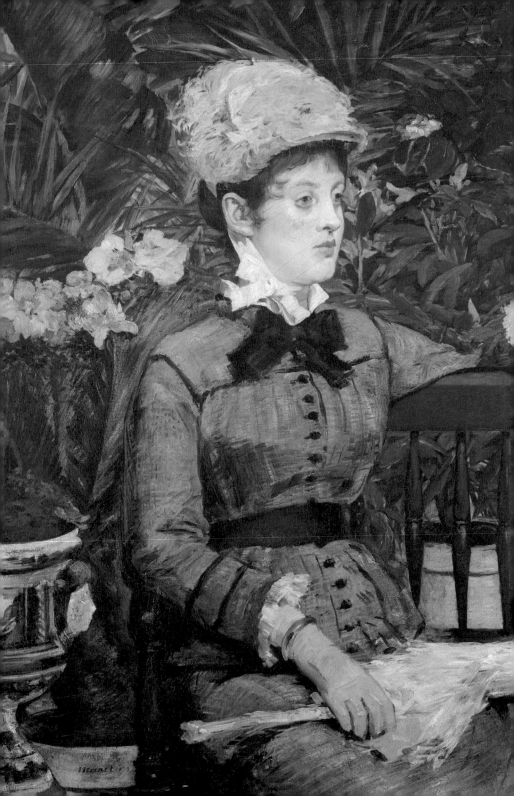

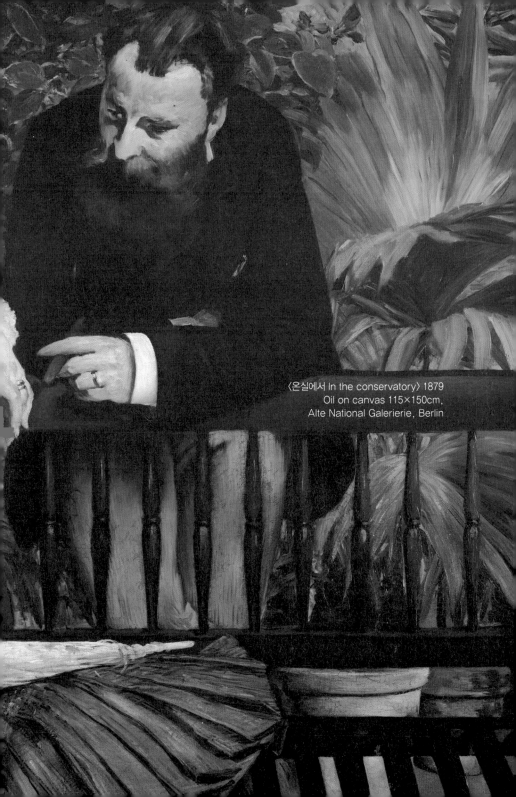

⟨온실에서 In the conservatory⟩ 1879
Oil on canvas 115×150cm,
Alte National Galerierie, Berlin

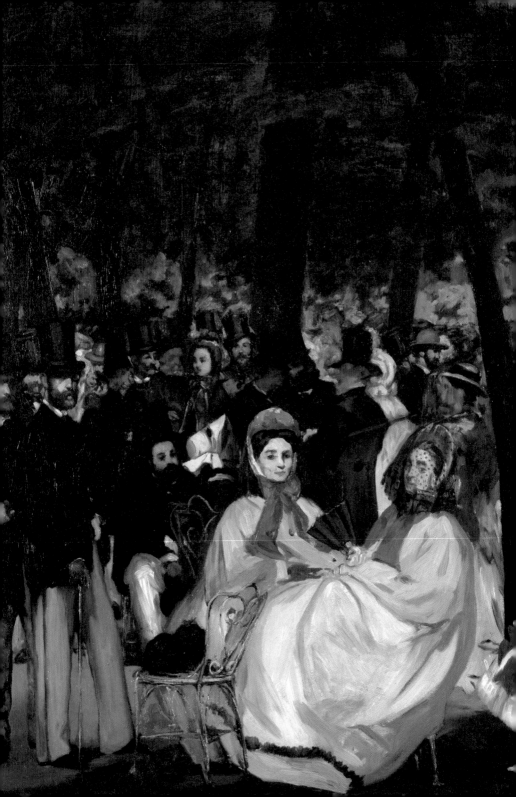

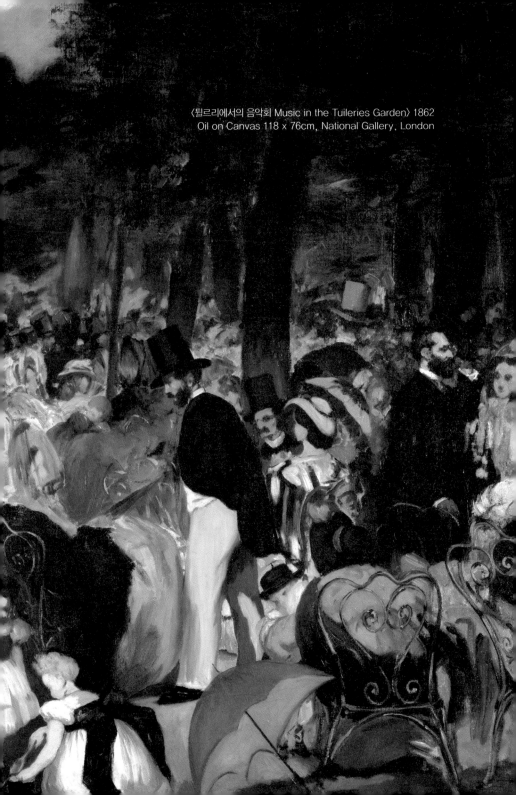

<틸르리에서의 음악회 Music in the Tuileries Garden〉 1862
Oil on Canvas 118 x 76cm, National Gallery, London

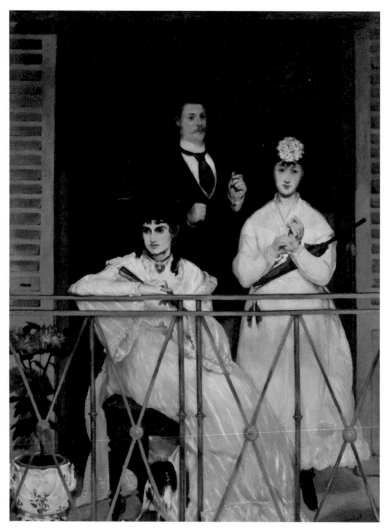

〈발코니 The Balcony〉 1868~1869
Oil on canvas 170×124cm, Musée d'Orsay, Paris

모네Claude Monet

〈인상 해돋이Impression Sunrise〉(1872)를 비롯하여 〈수련 Waterlilies〉 연작 등에서 나타나듯이 모네의 그림은 사진을 그리듯 사실적 묘사에 치중했던 과거와 달리 근대의 추상적 화풍으로 넘어가는 길을 열었다. 1874년 최초의 인상파전에 처음 등장했을 때는 모네의 그림은 비평가들로부터 혹평을 받았다. 뚜렷하지 않은 그림의 윤곽과 겹쳐져 있는 흐릿한 색채 등은 당시 미술계에 가히 충격적이었다. 관념적 그림이 아닌 현장에서 눈에 보이는 그 순간을 화폭에 담으려 한 것으로 잘 알려져 있다. 같은 장소에서도 그 시점이 오전과 오후, 밤이냐에 따라 빛이 다르고 따라서 언제 그림을 그리느냐에 의해 그림 속 색채도 달라진다는 점에 주목했다.

이러한 모네의 작품 특성상 그의 그림의 공간적 배경은 주로 야외이다. 〈트루빌의 해변가On the beach at Trouville〉(1870~1871)에서는 바닷가에서 여유를 즐기는 패셔너블한 파리지엔느와 부르주아들의 모습을 자세히 표현하고 있다. 주인공 두 여성의 뒤편으로도 해변을 찾은 많은 시민들의 모습을 그려 넣었다.

이 밖에 모네는 도심의 잘 가꾸어진 공원이나 정원의 귀부인과 신사의 모습을 그리거나, 야외의 눈부신 햇살이 역광으로 보

이는 빛을 그리며 파라솔을 쓴 여성과 어린 남자의 실루엣을 표현하기도 하였다.

그리고 모네는 파리가 산업화와 근대화로 변화하는 역동적 모습을 〈생 라자르 역La Gare Saint-Lazar〉(1877) 등을 통해 표현하고 있다. 기차가 역으로 들어오는 혹은 역에서 막 출발하는 것으로 생각되는 모습이 담겨 있는 이 그림에는 힘차게 뿜어내는 수증기가 화면 가득 매우 역동적으로 나타난다. 실내의 인물을 그린 경우도 있으나, 모네의 많은 작품들 속에서는 파리 근교의 아름다운 자연과 해변, 도심의 정원이나 공원, 강가, 그리고 생 라자르 역 등이 표현되고 있다.

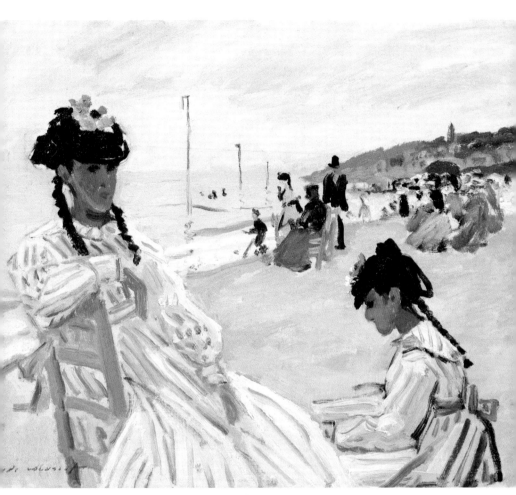

〈트루빌 해변가 On the beach at Trouville〉 1870∼1871
Oil on canvas 46.5×38cm, Musée Marmottan Monet, Paris

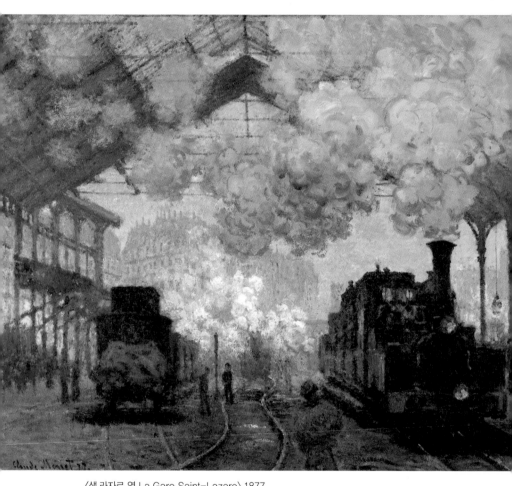

〈생 라자르 역 La Gare Saint-Lazare〉 1877
Oil on canvas 80x98cm, Fogg Museum, Massachusetts

〈정원의 카미유 Camille Monet on a Garden Bench〉 1873
Oil on canvas 60.6×80.3cm, Metropolitan Museum of Art, New York

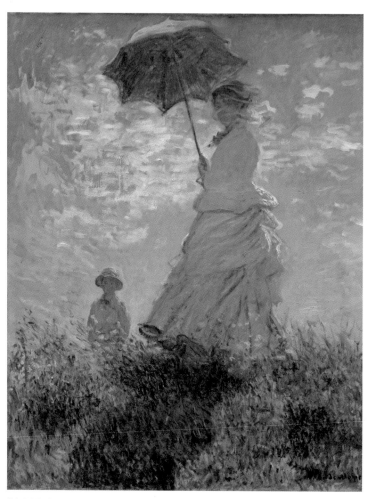

〈파라솔을 쓴 여인, 모네부인과 아들
Woman with a Parasol - Madame Monet and Her Son〉 1875
Oil on canvas 100×81cm, National Gallery of Art, Washington D.C.

티소James Tissot

티소의 이름은 제임스James로 영국식인데 성은 프랑스식 이름을 가지고 있다. 티소는 파리에서 활동을 하다가 런던으로 옮겨가 작업을 하였다. 사실 티소는 현재에도 인상주의 주류 화가로 인정받지는 못하고 있다. 미술학이나 미술사학의 시각에서는 티소의 작품이 조형적으로 의미가 있는 순수 회화라기보다 상업적이어서 순수 회화적 의미를 부여하지 않은 것 같다.

부유한 상인의 아들이었고 또 파리와 런던에서의 전시를 통해 많은 돈을 벌었기에 티소는 경제적으로 부유했다. 그리고 마네, 드가와 친했다. 티소는 자신의 연인인 캐슬린 뉴튼이 사망한 후에는 종교화에 심취하였지만, 그 전에는 파리와 런던을 넘나들며 자신의 연인을 중심으로 개인적인 삶의 아름다움을 사실적으로 묘사하였다. 티소가 런던으로 건너간 이유는 파리 코뮌[1]에 가담하였기 때문으로 알려져 있다. 1871년 보불전쟁이 끝나고 노동자들을 중심으로 하는 파리 코뮌 정권이 들어섰지만, 정부군의 역습으로 실패로 돌아가자 파리 코뮌 지원자인 티소는 런던으로 피신을 한 것이다.

1 1871년 3월 18일 ~ 5월 28일까지 파리 시민이 세운 자치정부. 노동계급이 세운 혁명정부이자 공산주의 정부로 두 달간 유지되었지만 역사에 많은 의미를 남겼다.

티소는 영국에서도 큰 성공을 거두는데, 많은 작품이 실제 영국에서 그려진 것이지만, 티소의 예술적 아름다움의 근거는 파리의 상류여성이었다. 티소의 경우 주로 1870년대를 중심으로 한 파리지엔느의 연작에는 세련되고 아름다운 젊은 여성들이 주로 공원, 강가, 거리, 무도회, 온실, 선상, 상점 등이 나타난다. 어쩌면 영국신사가 되어버린 티소는 그의 눈에 들어 온 파리 여성들의 일하고 쉬고 여가를 즐기는 모습 속에서 객관적 관찰자가 된 것인지 모른다.

티소의 작품 중 눈에 띄는 것은 동일한 여성으로 보이는 여성이 많이 나타나는 점이다. 그녀는 티소의 연인이었던 영국여성 캐슬린 뉴튼Kathleen Newton이다. 뉴튼은 병으로 일찍 세상을 떴는데, 그녀의 사망 후 티소가 종교화에 심취할 정도로 깊이 사랑했던 연인이었다. 그러나 뉴튼은 당시 혼외 아이를 낳아 사회적으로 평판이 좋지 않은 여성으로 유명하였다. 뉴튼의 모습을 매우 시크한 감각으로 그려내어 티소의 그림은 지금의 시선으로 보아도 매우 아름답고 세련된 패션 플레이트처럼 보인다.

티소의 작품 배경에는 특히 강가와 공원이 많이 보이고 젊고 아름다운 여성의 여가와 소비문화적 배경이 잘 나타났다. 티소의 그림에 나타나는 공간은 도시의 상점, 대로, 무도회장, 서커스장

등 도시의 소비문화와 여가 활동의 장소들로 매우 다양하다. 그리고 야외의 피크닉을 위한 공원과 보트, 선상의 파티, 온실 정원 등 도시의 구석구석에서 파리지엔느의 부박한 가시적 아름다움을 그렸다.

티소는 파리의 갤러리 제들마이어Gallery Sedlmayr(1885), 런던의 아서 투스 갤러리Arthur Tooth & Son Gallery(1886)에서 작품을 선보였는데, 이 두 전시들은 동시대 프랑스 여성의 묘사에 대한 가장 큰 규모의 기획으로 알려져 있다(Hughes, 1997). 특히 대로변 상점의 젊은 점원 아가씨를 그린 〈점원Shop girl〉(1883~1885)은 대도시의 소비문화를 들여다볼 수 있는 대표적 작품이다. 당시의 점원은 암묵적인 매춘여성이었다고 알려져 있다.

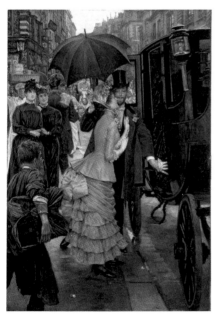

그리고 파리의 교통망이 발달되어 근교로의 여행이 많았던 당시의 삶을 볼 수 있는 1883년 〈여행자The Traveller〉

〈여행자(신부들러리) The Traveller(The Bridesmaid)〉 1883~1885
Oil on canvas 147.3×101.6cm City Art Gallery, Leeds

혹은 〈신부 들러리The Bridesmaid〉로 알려진 작품에서는 대로의 마차 앞에 있는 여행자로서 여성의 모습이 잘 그려져 있다. 스카이 블루의 소재로 매우 정교하고 고급스럽게 제작된 트랜디한 의상을 잘 갖추어 입은 모습을 볼 수 있다. 여성이 입은 섬세한 주름 장식과 버슬의 투피스 차림으로 보아 그 사회의 패션 리더로 보인다. 스커트는 다소 짧아져 발목까지 오고 있으며 그 아래로 타이트한 부츠를 신은 예쁜 발이 드러나고 있다.

이 그림에서 흥미로운 점은 스카이 블루 옷을 착용한 주인공 여성 뒤로 보이는 두 명의 젊은 여성들과 그녀들의 시선이다. 두 여성은 모두 같은 스타일의 검정색 옷을 입고 서로 팔짱을 끼고 있는 모습에서 대로의 상점이나 백화점의 판매원들로 짐작된다. 친한 모습의 두 여성이 마차를 타는 주인공 여성을 부러운 듯 동시에 쳐다보는 순간을 그리고 있다.

그리고 밤의 〈무도회장The ball〉과 〈서커스를 사랑하는 파리의 여성Woman of Paris, the circus lover〉에서는 무도회장과 서커스 공연장에 참석한 여성을, 〈홀리데이Holiday picnic〉에서는 도시 곳곳 공원에서 피크닉과 여가를 즐기는 여성의 모습을, 〈선상의 무도회The ball on shipboard〉에서는 선상의 무도회에 참석한 여성을, 〈라일락을 든 여성The bunch of lilacs〉에서는 온실의 세련된 여성을 각각 그려내어 티소의 그림 속에는 도시공간 속 다양한 여성군상의 모습이 고스란

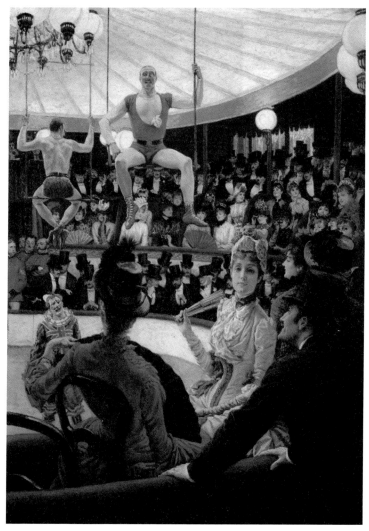

⟨서커스를 사랑하는 파리의 여성 Woman of Paris, the circus lover⟩ 1885
Oil on canvas 147.3×101.6cm, Museum of Fine Arts, Boston

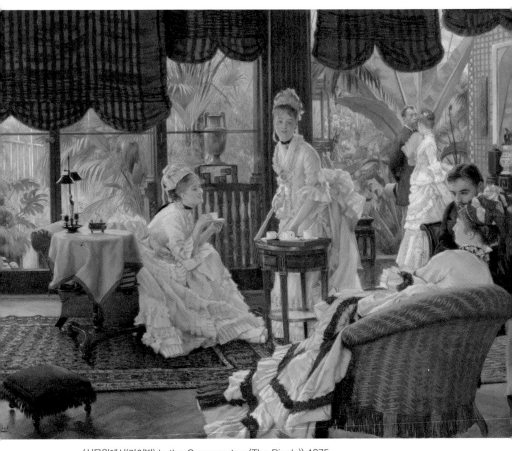

〈식물원에서(라이벌) In the Conservatory(The Rivals)〉 1875
Oil on canvas 38.4×51cm, Metropolitan Museum of Art, New York

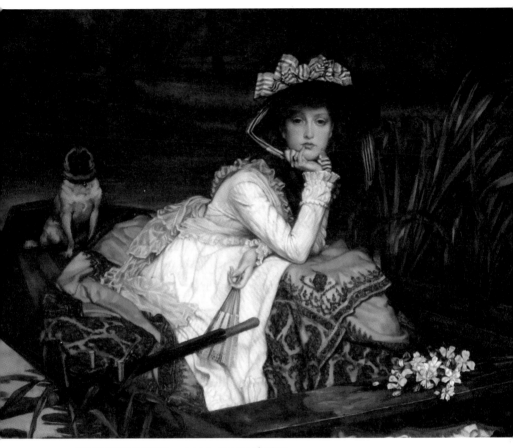

〈보트에서의 젊은 여성 Young Lady in a Boat〉 1870
Oil on canvas, 50.2×64.8cm, Private Collection

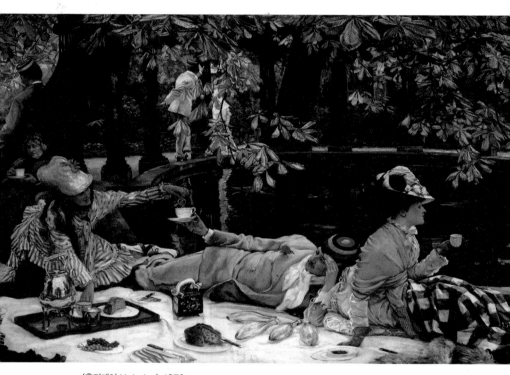

〈홀리데이 Holyday〉1876
Oil on canvas 76.2×99.4cm, Tate Gallery, London

히 담겨 있음을 알게 된다.

드가Edgar De Gas

드가는 그림이란 형태가 아니라 형태를 보는 방법(Drawing is not the same as form; it is a way of seeing form, Garrigues, 2021)이라고 선언하였다. 드가의 그림 소재는 마네, 티소와 분명 달랐다. 드가의 그림에는 근대도시의 이면, 노동자, 하층여성, 무용수들을 그린 작품이 많았는데, 배경의 공간은 카페, 술집, 오페라 극장, 발레 연습장, 무대 뒤편, 모자상점, 세탁소 등 노동의 현장과 삶의 현장이 많이 보인다.

드가의 경우는 회화의 구도가 파격적으로 다른 작가들과는 매우 다르게 불안정한 구도를 그린 것으로 유명한데, 그림 속 주인공들의 힘든 삶과 도시의 이면을 표현하는 데 매우 적절해 보인다.

1875~1876년에 그려진 작품 〈압생트를 마시는 사람L'Absinthe〉에서는 허름한 술집에서 고객을 기다리는 지친 매춘여성이 술주정뱅이로 보이는 남성의 옆에서 우울하게 앉아 있다. 부르주아의 화려하고 풍요로운 공간도, 파리의 발전을 보여주는 대로도 아니다. 오히려 도시의 어두움을 표상하는 한 공간을 보는 느낌이다.

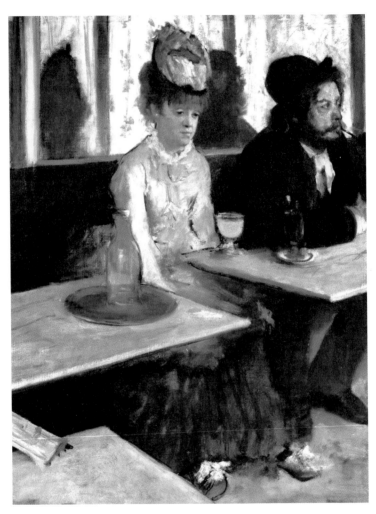

〈압생트를 마시는 사람 L'Absinthe〉 1875~1876
Oil on canvas 92×68cm, Musée d'Orsay, Paris

한편 드가가 많이 그렸던 발레도 역시 그렇다. 대표적 모티프인 발레는 화려한 무대보다는 무대의 뒷모습이나 연습실, 대기실의 지친 여성을 표현하였다. 당시의 발레는 지금과 같은 품위 있는 예술이 아니었다. 가난으로 인해 자신의 몸을 볼거리로 제공하는 하층계급의 직업으로 인식되어 무대의 가수, 무용수는 부르주아 신사들과 같이 재력이 있는 잠재적 손님을 기다리는 매춘부와 다르지 않았다. 당시 프랑스의 발레는 침체기였고, 1872~1876년에 이르기까지 드가는 연습실과 오페라 무대의 복잡한 공간 구조 속에 무희들의 동작 연습을 화폭에 배치하거나 하여 이곳이 매혹적 존재의 공간, 혹은 돈 많은 남성의 사냥터임을 암시하였다.

프랑스 파리 오르세 미술관이 소장한 그의 대표작 1877년 〈무대 위의 무희Dancers on the Stage, 1876~1877〉는 역시 발레리나를 소재로 삼은 최고의 걸작으로 일컬어지고 있는데, 드가의 색채인 파스텔 톤으로 발레리나의 아름다운 몸동작의 순간을 포착하고 있다. 모든 이의 시선은 관객의 이목을 끄는 발레리나에 멈추게 된다.

그러나 자세히 보면 뒤편에 있는 커튼으로 살짝 가려진 검은 옷의 남성을 우리는 분명히 목격한다. 프랑스 사회에서 여성 무

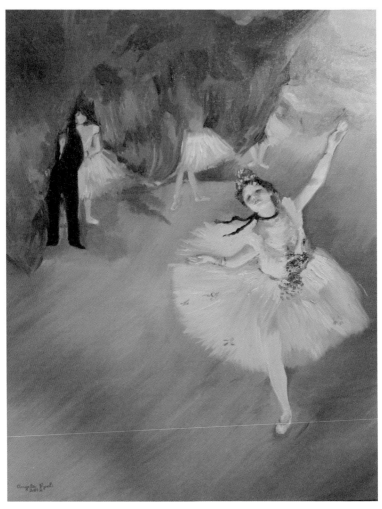

〈무대 위의 무희 Dancers on the Stage〉 1876~1877
Oil on canvas, 59.2×42.8cm, Musée d'Orsay, Paris

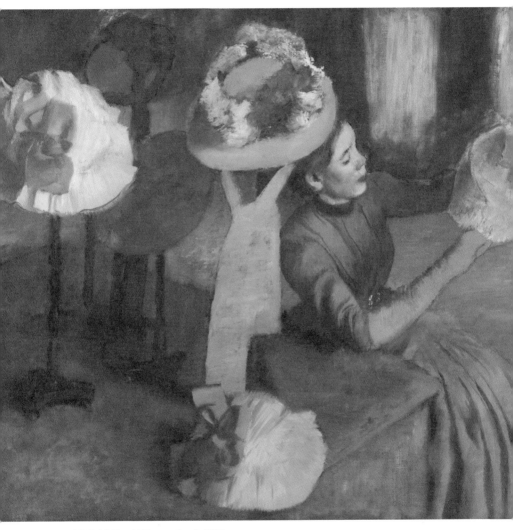

〈모자가게 The Millinery shop〉 1885
Oil on canvas, 100×110.7cm, Art Institute of Chicago

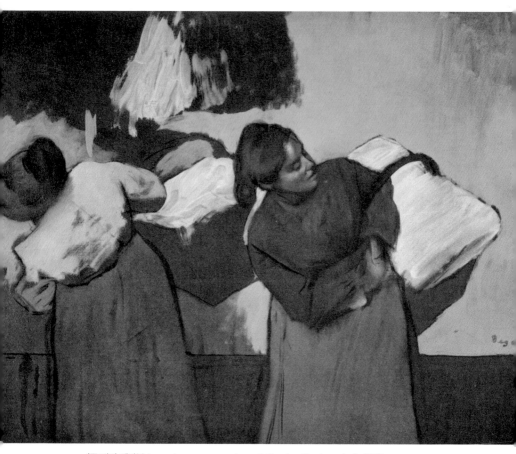

〈두 명의 세탁부 Laundry grooves when delivering the laundry〉 1876
Oil on canvas 61×46cm, Sammlung H. J. Sachs Collection, New York

용수는 가난한 하류 계층의 소녀들이었다. 반면에 사교장의 성격이 강했던 오페라 극장에서 발레를 관람했던 것은 사회 지도층들과 귀족들이었다. 검은 정장의 사나이에 대해 혹자는 발레 후원자일 뿐이라고 보기도 하지만, 많은 이들은 당시 프랑스 발레계 퇴폐의 명확한 단면이라고 본다. 드가는 화려

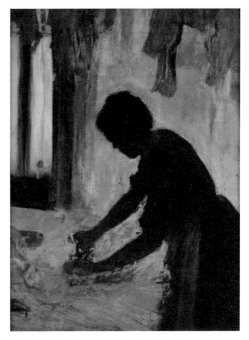

⟨다림질하는 여인 A woman ironing⟩ 1873
Oil on canvas 54.3×39.4cm,
Metropolitan Museum of Art, New York

한 무대 뒤에 숨겨진 예술계의 어두운 단면 또한 화폭에 담으려 했던 것이며, 이러한 작업이 그가 말한 '미술은 형태가 아니라 형태를 보는 방법'이라는 예술적 지향을 드러낸다.

　　드가는 풍경을 그리지 않고 도시 공간의 내부와 외부에 관심을 가진 화가로 유명하다. 근대도시 파리의 발전과 새로운 삶의 순간 포착으로서의 도시공간이다.

　　한편 드가의 작품은 모자와 관련된 그림이 많은데, 모자를 만

드는 곳, 써보며 사는 사람, 모자를 파는 상점 등이다. 우리는 여기에서 모자에 대한 사회적 의미에 주목해야 한다. 모자는 19세기 프랑스 파리에서 매우 중요한 아이템이다. 상류층 여성들은 꾸준히 모자를 구입하는 패션계 소비자였고 패션산업에 영향을 미쳤다. 19세기 프랑스 노동자 계급을 포함하여 각기 다른 계층이 모자를 사용하는 것은 일종의 신분 유지 의식에 비견되며, 신분 상승 욕구의 중요성을 나타내는 하나의 지표였다(Crane, 2000).

이 시기는 보여지는 외양으로서의 패션이 일종의 계급문화의 상징에서 벗어나 조금 더 세분화된 개인적 취향과 욕구를 표현하는 도구로 변화하는 시기였다. 그리고 드가는 이 시기 도시의 모자와 관련된 상점, 모자를 사고파는 사람들, 그리고 모자를 써보고 골라보는 여성들에 대한 순간을 그려냈다. 이는 그들의 허영과 과시를 비난하려는 의도가 아니라 새로운 다양한 색채, 가지각색의 모양과 새로운 문화, 새로운 상품으로서의 모자에 대한 시대를 반영하고, 다른 화가들과는 차별화된 시선으로 도시를 표현하는 것이다.

그리고 드가는 카페, 오페라 하우스의 공연장, 다림질하는 세탁소의 내부, 세탁물을 나르는 노동 계층 여성들의 움직이는 순간을 잘 표현하여 다른 인상주의 화가들의 시선과 변별되는, 도

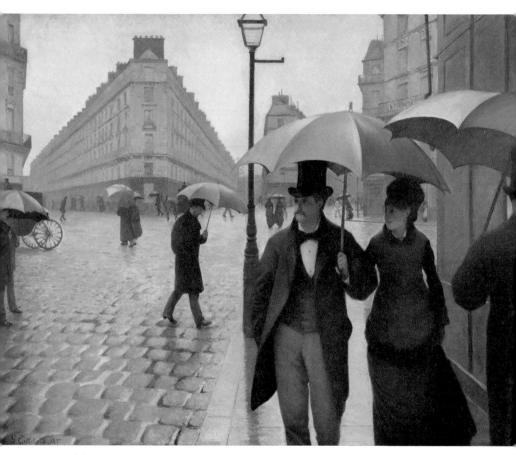

〈비오는 파리의 거리 Paris street, rainy day〉 1877
Oil on canvas 212.2×276.2cm, Art Institute of Chicago, Chicago

시 속 숨겨진, 혹은 그늘진 여성들의 모습도 그리고 있다.

카이유보트 Gustave Caillebotte

초기에 인상주의적 화법으로 알려진 카이유보트는 점차 신인 상주의와 사실주의로 옮겨갔다고 본다. 그는 1870년대와 1880년대의 파리의 부르주아 일상을 관찰한 화가로 알려져 있다. 일상적 관찰을 통해 그의 그림은 파리의 도시와 소비문화를 알려주고 있다. 카이유보트 그림의 배경은 도시의 대로와 대로 옆에 있는 부르주아들의 아파트 공간의 안과 밖이었다.

카이유보트의 그림은 마치 사진처럼 보이며 거친 표현적 기법은 나타나지 않는다. 오히려 차분하고 정적이다. 그리고 그의 작품의 주인공은 화가 자신, 어머니, 동생, 그의 숙모, 사촌 및 친구가 포함된다. 실내에서의 식탁과 식사에서부터 독서, 바느질 장면이 모두 상류층 실내 생활의 조용한 의식을 묘사하고 있다. 모든 것은 조용히 부르주아의 일상을 잘 담고 있다.

카이유보트의 대표적 작품은 1877년 〈비오는 파리의 거리 Paris street, rainy day〉이다. 이 그림을 보면 매우 차분하고 정적이다. 미국의 미술비평가 스미 Sebastian Smee는 워싱턴 포스트지에 이 그림에 대해 다음과 같이 말하였다(The Washington Post, 2021.

1. 20).

"1860년대에 지어진 Baron Haussmann의 긴 대로
는 우산을 공유하는 부르주아 부부 뒤에 황실처럼 펼쳐져
있습니다 〈…중략…〉 1877년은 카이유보트가 여전히 20
대인 부유한 남자였습니다. 그는 자신의 스튜디오가 있
는 리스본 강에 있는 집과 동쪽으로 예술가이자 작가인 친
구들이 자주 찾는 대로 카페 사이를 거의 매일 걸었습니
다. 이는 Gare Saint-Lazare의 철길을 건너 보다 깨끗하
고, 부유하고, 새로운 지역에서 더 좁고, 더 오래되고, 더
노동 계급이 많이 사는 지역으로 이동하는 것을 의미했습
니다. 카이유보트는 이러한 도시와 길의 변화에 매료되었
고, 이 도시에서 걸으면서 일종의 역사적인 변화와 계급
을 읽을 수 있었습니다. 〈…중략…〉 'Paris street, rainy
day'는 마치 영화 속 정지된 화면처럼 느껴집니다. 〈…중
략…〉 영화감독 마틴 스콜세지Martin Scorcese의 영화 〈굿 펠
라스Goodfellas〉에 나오는 화려한 안무의 트래킹 샷을 떠올
려봅니다. 〈…중략…〉"

생 라자르 기차역에서 불과 몇 분 거리에 있는 이 복잡한 교

차로는 19세기 후반 파리의 변화하는 도시 환경을 단편적으로 보여준다. 도시계획 이전 좁고 구부러진 거리의 언덕에서 자란 카이유보트는 신도시 계획의 일환으로 이 거리들이 재포장되는 변화를 통해 근대도시를 느꼈다. 이 그림은 212.2 x 276.2cm의 크기로 웅장한 스케일이다. 이 기념비적인 크기의 도시풍경에서 카이유보트는 도시를 거닐고 최신 패션을 입은 실물 크기의 인물들을 그림으로써 근대적 느낌을 두드러지게 포착했다. 반면 비대칭적인 구성과 유난히 잘린 형태, 빗물이 흐르는 분위기, 물기를 머금은 도시의 바닥과 허심탄회한 현대적 소재가 더욱 급진적인 감성을 자극했다.

카이유보트는 근대화된 파리의 도시풍경과 그 안의 부르주아 남녀의 플라뇌르적 분위기를 세밀하고 정적으로 표현하였다. 이러한 플라뇌르적 행동은 도시의 상업적 현상, 여성의 가정 탈출과 함께 근대성을 표현하는 하나의 개념으로 본다(스파크, 2013/2017). 새로 건설된 대로와 건물들과 그 속에 표현된 백화점 봉 마르셰에서 구입한 것으로 해석되는 동일한 우산을 쓰고 길가의 상점을 구경하는 한 남성과 여성의 모습을 잘 포착하여 분명한 원근법으로 표현하였다.

빛의 톤을 보면 그림의 배경은 늦가을이나 초겨울 비오는 도

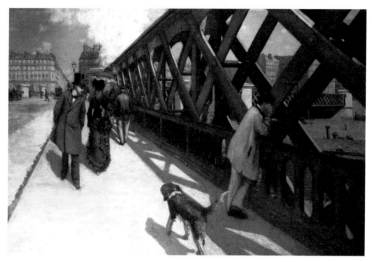

〈유럽의 다리 The Europe Bridge〉 1876
Oil on canvas 125×181cm, Musée du Petit Palais, Geneva

심의 오후로 보이며 두 주인공의 차림으로 볼 때 모던한 파리의
파리지엔과 파리지엔느임을 한눈에 알 수 있다. 그림은 그레이
톤이 가득하고 차분하다. 도심의 길은 납작한 돌들로 정갈히 정
돈되어 있고 내리는 비로 인하여 반사되는 물기를 머금고 있다.
주인공들이 도시의 모습을 천천히 걸으며 응시하듯, 관객도 그들
을 응시하는 관찰이 이루어진다.

　〈유럽의 다리Le Pont de l'Europe〉(1876)는 생 라자르역의 위를 가
로지르는 철제다리를 묘사하고 있다. 19세기 산업화의 표상과 같

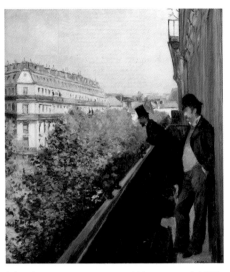

〈발코니 A Balcony, Boulevard Haussmann〉 1880
Oil on canvas 33.1×38cm, Private Collection

은 철도와 철도 위의 철제 다리는 근대적 파리의 우월감을 나타낸다. 다리의 위치는 도시 전체를 볼 수 있는 지점이기도 하다. 도시를 거닐며 이야기를 나누는 남녀와 다리 아래를 내려다보는 난간에 기댄 남성, 그리고 지나가는 개 한 마리이다.

이 철제다리는 플라뇌르 산책에 매우 좋은 공간이며 근대적 여유를 표상하고 있는 동시에 주인공들은 매우 시크하고 무심한 시선을 통해 근대적 미학을 담아내고 있다. 다리를 걷는 두 남녀의 뒤로 하얀 수증기가 올라오는 것으로 보아 철도가 막 지나가는 순간이거나 혹은 다가오는 모습임을 알 수 있으며 오른쪽의 남성은 난간에 몸을 기대어 다리 아래를 내려다보고 있다. 이들도 잘 차려입은 부르주아 중산층들이며 여유로운 도심의 시간들이 고스란히 보인다.

〈발코니 A Balcony, Boulevard Haussmann〉(1880)와 같은 창가 시리즈

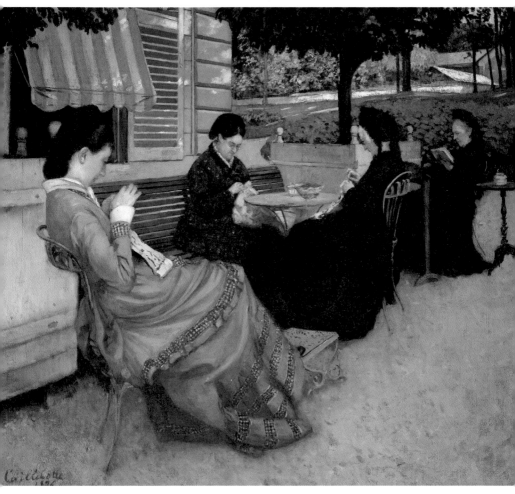

〈자수를 놓고 있는 여인들 Portraits in the Countryside〉 1876
Oil on canvas 95×111cm, Musée Baron Gérard, Bayeux

에서는 부르주아들의 아파트 발코니와 커다란 창을 통한 도시의 스펙터클을 내려다보는 구조가 회화 구도로 사용되었다. 화가의 동생, 사촌으로 알려진 주인공 남성은 발코니를 통해 멀리 배경으로 보이는 거리의 가로수와 쭉 뻗어있는 건물의 웅장함을 한눈에 조망하고 있다. 높은 위치의 발코니에서 두 명의 부르주아 남성은 말쑥한 신사복을 입고, 심지어는 실크 해트까지 착용한 채 길 아래 도로와 도시를 내려다보며 관찰하고 있다.

이러한 창가와 발코니는 카이유보트의 작품 소재로 많이 등장하고 있다. 발코니를 소재로 한 그림은 마네의 작품에도 보이는데, 당시의 한가한 부르주아들이 누린 도시를 관망하는 여유 내지는 취미를 표현한 것으로 보인다.

이밖에 카이유보트의 어머니와 이모, 사촌 등이 따뜻한 햇볕을 받으며 길거리 카페에서 자수와 바느질을 한 모습을 그린 〈자수를 놓고 있는 여인들Portraits in the countryside〉(1876)과 밤의 무도회, 아파트 실내 창가에서 밖을 내다보는 중산층 여성의 뒷모습 등 매우 다양한 근대 파리 도심의 실내외를 잘 포착하였다.

베로Jean Beraud

베로의 작품은 패션 잡지를 보는 듯하다. 베로는 아름다운 젊

은 여성들의 파리 생활을 거리와 카페 등을 중심으로 잘 표현하였다. 베로의 그림은 당시 미술사가들에 의해서는 높이 평가를 받지 못한 것으로 보이지만, 근대도시 파리의 젊은 여성들이 누린 도시생활과 패션을 이해하기에는 매우 좋은 그림이다.

한껏 치장을 한 젊은 여성들이 카푸친 거리Boulevard des Capucines를 걷는 모습부터, 대로에서 모자를 파는 여성, 음악회 특별석에 앉은 부르주아의 모습, 야외카페와 상점, 빵집 내부, 그리고 겨울의 스케이트장과 스케이트를 즐기는 두 여성, 도시의 건물을 배경으로 한 복잡한 대로, 광장, 상점들, 극장 앞 등등 도시의 인공적 구조물들이 잘 표현되어 있다. 1890년대 〈파리의 카페Le Cafe de Paris〉에서는 캉캉춤을 추는 무희와 구경하는 관객의 모습도 그리고 있는데, 특이한 것은 무대가 아닌 관객이 있는 플로어에서 공연이 이루어지는 상황인 점이다.

베로의 도심 그림은 주로 19세기 말경의 파리를 중심으로 그린 것으로 이후 전개되는 벨 에포크[2] 시기의 기분을 예고하고 있다. 정적인 모습보다 활기차고 즐겁고 아름다운 파리지엔느들의 소비문화와 여유를 즐기는 모습들을 충분히 표현했다. 특히 길거

2 벨 에포크(La Belle Epoque) : 19세기 말부터 제1차 세계 대전 발발 (1914년)까지 프랑스가 사회, 경제, 기술, 정치적 발전으로 번성했던 시대를 일컫는 용어로 패션에서는 아르누보 스타일로 불리기도 한다.

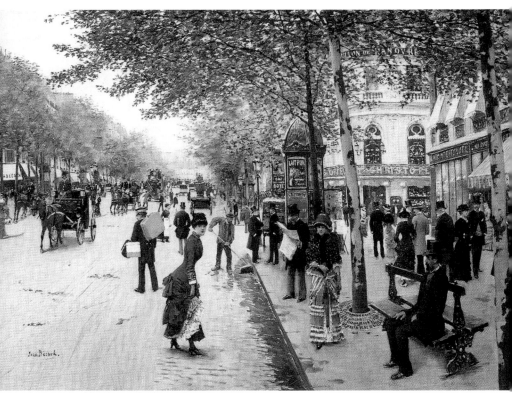

〈카푸친 거리 Boulevard des Capucines〉 1880s
Oil on canvas 50.8×73cm, Private Collection

〈샹제리제의 모자장수 The Milliner on the Champs Elysées〉 1880s
Oil on canvas 45.1×34.9cm, Private collection

〈파리의 카페 Le Cafe de Paris〉 1890s
Oil on panel 55.3×35cm, Private collection

〈산책 The Walk〉 1880s, Oil on canvas, Unknown

리를 걸어 다니는 여성들의 모습을 사진처럼 담고 있다.

베로의 주인공은 여성들이 많으며 이 젊은 여성들은 상인이나 점원들에서부터 물건을 사고 카페에 머무는 여성들, 그리고 밤의 무도회와 공연을 보는 여인들도 많이 나타난다. 그러나 당시의 사회 여건상 여성은 남성의 동반 없이는 공공연한 장소에 들어가거나 즐길 수 없었다. 따라서 이들은 남성과 동행하는 일반 부르주아 여성들이거나 차려입고 여흥을 즐기는 부르주아의 욕망을 가진 여성일 것으로 추정된다.

특히 그의 작품 〈산책The Walk(1880)〉에서는 상점들이 즐비한 대로를 걷는 두 젊은 여성들의 모습이 나타난다. 이들은 당시의

〈발 마빌 Le Bal Mabile〉 Oil on canvas, unknown

상점 점원인 듯한 유니폼 스타일의 옷차림, 가령 검은색의 타이트하고 단정한 옷을 착용하고 있다. 목둘레의 하얀 작은 러플이 달려있으며, 몸통을 따라 내려오는 단추들과 몸통에 꼭 맞게 재단된 상의는 힙 라인에서 절개되고 그 아래에는 층층이 떨어지는 플리츠 스커트가 달려있다. 스커트 길이는 발목까지이다. 이들의 모습은 티소의 그림에 나오는 모더니스트 혹은 점원들의 옷차림과 동일하다. 그리고 그녀들이 걷는 거리의 상점들은 각종 간판과 조명들, 유리창이 크게 보여지고 있어 윈도 쇼핑을 하기 좋은 소비의 현장이자 활기가 가득찬 소비생활의 현장임을 알 수 있다.

베로의 그림 중 가장 인상주의 화풍으로 알려진 〈발 마빌Le Bal Mabil〉에서는 밤의 댄스 모임에 참여한 많은 사람들이 잘 나타나고 있다. 이 그림에서는 특히 아름다운 밤의 조명, 여성들의 의복과 움직임 표현에 주목된다. 발 마빌은 파리 포부르 생토노레Faubourg Saint-Honoré의 몽테뉴 애비뉴Avenue Montaigne에 있는 세련된 야외 댄스 시설로, 1831년에 개장되어 1875년에 문을 닫았다. 오랜 시간동안 파리 시민들에게 매우 인기있던 장소로 알려져 있다.

베로는 매우 사실적인 기법으로 도시의 배경을 섬세하게 표현하였고 남성과 여성의 의상 또한 머리부터 발끝까지 매우 자세

하게 표현하였다. 거리를 가로지르는 바쁜 발걸음부터 두리번거리거나 구경하는 모습, 춤을 추는 모습들에서 매우 순간적인 삶을 생생하게 보여주고 있다. 정지된 모습이나 포즈를 취하는 모습은 보이지 않는다. 대로와 도심의 내부 공간에서 무엇이든지 움직이는 모습을 잘 담아내고 있다.

베로의 그림을 보고 있으면 보는 사람도 마치 파리의 어느 곳에 그들과 함께 있다는 생각이 들 정도로 활기찬 현장감이 느껴진다.

르누아르Auguste Renoir

르누아르는 변모하는 소시민들의 근대의 삶과 부르주아들의 세련된 취향을 즐겁게 그려낸 인상주의 화가이다. 그의 그림 속 부르주아들의 여가와 취향의 장소는 매우 다양하다. 그리고 주인공들은 모두 즐겁다.

1870, 1880년대의 작품 중 〈선상에서의 점심식사Lunch of the Boat〉(1881)는 여름의 더위를 피해 근교 센느 강 근처의 휴양지 샤투Chatou 섬으로 나온 르누아르와 친구들의 모습으로 알려져 있다. 파리근교 샤투의 '푸르네즈 집la Maison Fournaise'은 당시 인상파들이 자주 찾았던 장소였다. 여기서 보트를 빌려 타고 식사도 하

고 친교를 즐겼다. 그림의 배경은 천막이 있는 선상에서 와인과 식사를 하며 담소를 나누는 남녀들로, 버드나무 같은 나무들이 포근하고 시원하게 둘려 있다. 모두 즐겁고 평화로운 분위기로 캐주얼한 옷차림을 하고 있어 그들의 정확한 사회적 지위나 직업 등은 알 수 없다.

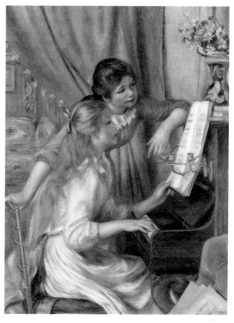

〈피아노 앞에서 Two Young Girls at The Piano〉 1892
Oil on canvas 116×90cm, Musée d'Orsay, Paris

이 밖에 르누아르는 상류층들과 하층민들의 다양한 무도회의 모습들을 많이 그렸고 모두 즐거운 얼굴로 흥겹다. 르누아르의 피사체들은 행복하고 따사롭게 표현되어 〈물랭 드 라 갈레트 Moulin de la Galette〉의 (1876)에 등장하는 인물들의 경우 마치 모두가 부르주아인 것 같은 착각이 든다. 몽마르트 거리에 있는 물랑 드 라 갈레트Le Moulin de la Galette는 19세기 말 파리에서 가장 유명한 음식점이자 무도회장이었다. 특히 이곳에서 1870년대에는 주

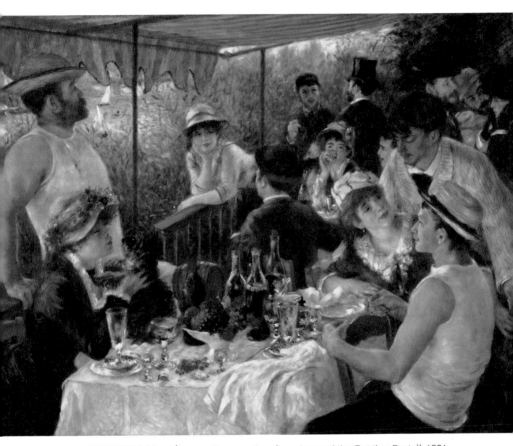

〈선상의 점심파티 Le déjeuner des canotiers (Luncheon of the Boating Party)〉 1881
Oil on canvas 129.9×172.7cm, The Phillips Collection, Washington, DC

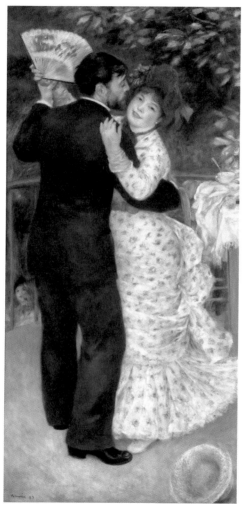

〈시골 무도회 Dance in The Country〉 1883
Oil on canvas 180×90cm, Musée d'Orsay, Paris

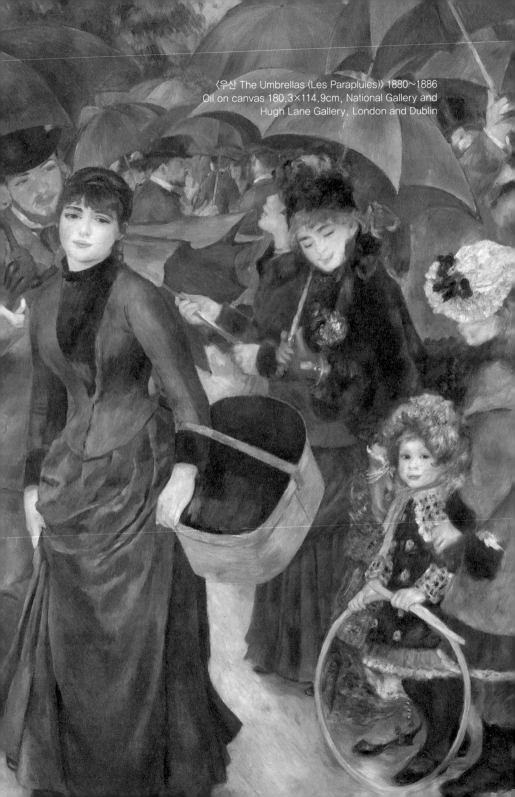

〈우산 The Umbrellas (Les Parapluies)〉 1880~1886
Oil on canvas 180.3×114.9cm, National Gallery and
Hugh Lane Gallery, London and Dublin

말마다 무도회가 열렸는데, 당시에 매우 유명한 무도회였고 파리의 시민들은 일요일 오후가 되면 각자 멋진 치장을 하고 여기에 와서 춤을 추거나 담소를 나누며 시간을 보냈다. 아마도 르누아르가 표현하고 싶었던 것은 특정한 인물의 묘사가 아니라 이와 같이 흥겹고 즐거운 분위기였을 것이다.

당시 주말에 부르주아, 프티 부르주아[3]뿐 아니라 노동자계급들도 즐겼던 대표적 여가 활동은 무도회였다(곤잘레스 & 바르톨레나, 2009/2012). 무도회는 활기찬 여가문화의 대표였고 무도회를 즐기는 현상은 근대의 현상이자 인상주의의 그림의 주제 중 하나인 것이다.

이밖에 르누아르는 가정에서 독서하거나 피아노를 치는 여성 등 보수적 부르주아들의 생활도 그렸고 〈우산The Umbrellas〉(1877)처럼 거리의 소녀 상인도 그렸다. 〈우산〉은 매우 현장감 있는 작품이다. 비가 막 내리기 시작한 복잡한 거리의 소녀 상인과 그 배경으로서의 우산을 표현하였다. 카이유보트가 그린 파리의 비오는 날 시크한 부르주아들의 정적인 모습과 달리, 르누아르의 이 작품은 북적거리고 발랄하다. 빗방울이 하나둘씩 떨어지기 시작

3　프티 부르주아(petite bourgeoisie) : 원래 18세기와 19세기 초기의 한 사회 계급을 가리키던 프랑스어로, 부르주아지와 프롤레타리아의 중간계급. 소시민

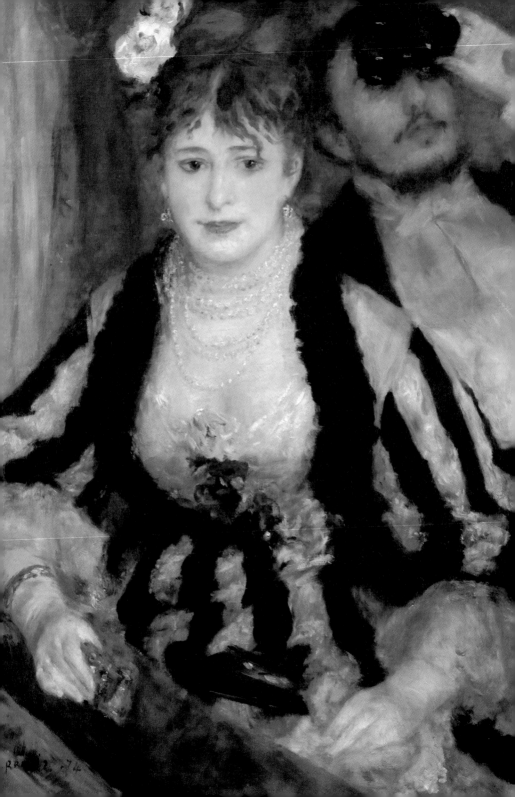

한 모습을 포착하였다. 우산을 황급히 펴는 사람과 우산 없는 소녀를 씌워주려는 뒤에 있는 남성도 보인다. 거리의 순간적 모습들이다. 모두 획일적인 많은 우산들이 화면을 가득 채우는데, 이는 비오는 순간의 도시와 사람들뿐 아니라 당시 대량생산되는 우산, 즉 소비재의 풍요로운 문화를 긍정적으로 표현하고 있는 것 같다.

부르주아들의 여가문화 중 중요한 활동은 음악회나 오페라 관람이었다. 공연을 구경하는 문화와 여가를 즐기는 모습을 그린 작품에서는 오페라 하우스의 내부와 참석한 사람들의 표정을 통해 담고 있다. 르누아르의 그림에서는 공연을 하고 있는 무대를 그린 것이 아니고 공연을 즐기는 사람들의 모습을 담는 데에 초점이 맞춰졌다. 특히 오페라 특별석에 앉은 부유한 부르주아들이 여가를 즐기는 모습은 드가의 공연그림이 공연을 하는 사람을 중심으로 표현된 것과 매우 다르다.

1874년 작품 〈관람석La Loge(The Theatre Box)〉에서는 소위 VIP 관람석에서 여가문화를 즐기는 사람들, 특히 여성 인물의 차림에 초점이 맞춰져 묘사되고 있다. 해당 여성과 남성은 완벽한 치장

〈관람석 La Loge(The Theatre Box)〉 1874
Oil on canvas 80×63.5cm, Courtauld Gallery, London

을 하였고, 특히 여성은 오페라글라스를 들고 있어 당대의 부유한 계층임을 암시하고 있다. 당시 오페라 관람시 소지하는 오페라글라스는 일종의 부의 과시였다. 그리고 흥미로운 장면은 함께 동행한 야회복 정장 차림의 남성이 재미있게도 무대가 아닌 다른 곳을 오페라글라스를 통해 보고 있는 장면을 포착하여 매우 생생한 상황을 표현한 점이다. 앞선 다른 화가들과 달리 르누아르는 도시의 즐거움과 다양한 모습들을 주로 여성들의 치장과 즐거운 분위기를 통해 표현하였다.

3

부르주아, 모디스트, 애인, 매춘부, 여급, 무용수

 파리의 근대 군상을 대표하는 인상주의 그림 속 여성들은 도시의 실내외에서 안락한 삶을 누리는 부르주아를 비롯하여 백화점, 패션상품을 파는 상점의 점원 혹은 제작자를 일컫는 패셔너블한 모디스트, 경제력이 있는 부르주아 남성들의 애인, 매춘부, 카페의 여급, 그리고 무대의 가수나 무용수, 노동계층들이었다.

 귀족이 사라지면서 계급의 뒤섞임이 진행되는 가운데 자본의 소유에 따라 부르주아와 프롤레타리아가 생겨났다. 그리고 소비산업사회를 맞아 백화점 점원과 같은 새로운 직종들이 탄생했다. 이와 더불어 부르주아 남성들의 애인, 매춘부나 여급들의 경우처럼 여성을 상품화하는 현상이 본격화되었다. 인상주의 그림에는 근대도시의 밝고 활기찬 부분과 함께 어두움도 나타나 물질사회, 소비사회 속에서 여성을 상품화하는 소비도시의 특성이 담겨 있

다. 그리고 여성들의 바깥 활동으로 표현되는 여가 문화가 중산
계급과 노동계층으로 확대되어 풍요로움이 표현되는 한편 고단
한 삶을 사는 프롤레타리아 노동계층의 여성들도 그려졌다.

　19세기 부르주아 여성들은 화장을 하지도 않았고, 외출시 항
상 장갑을 착용하여 맨손을 드러내는 법도 없었으며, 공공연하
게 도시를 혼자 돌아다닐 수 없었다. 남성과의 동행 없이 밤거리
를 활보하거나, 유원지를 돌아다니거나, 공연무대에 오르는 여자
들은 대개 하층계층의 여성들로 간주 되었다. 화가들의 그림에서
보이듯이 오페라나 발레 공연 후 무대의 뒤편에서 벌어지는 부르
주아 신사 남성들과의 은밀한 거래가 일상이었고, 카페나 술집,
그리고 거리에서 손님을 기다리는 매춘부들의 모습도 드문 일은
아니었다.

　인상주의 화가들은 이러한 사회의 현실을 비판적으로 표현
하지는 않았다. 그러나 근대도시와 근대 사회가 만들어 낸 양면
을 일상이라는 내용으로 매우 자연스럽게 표출하여 제시하였다.
그들이 의식을 담아 어떠한 메시지를 보여주려고 했는지는 알 수
없다. 아마도 그러한 의도보다는 변화한 도시 속에서 눈앞에 일
어나는 순간의 모습들을 각자의 방식으로 담아서 표현하였다고
본다.

예컨대 마네는 1860년대에서 1870년경까지 일상생활의 장면에서 그림의 주제를 찾으려 한 사실주의자였다. 또 드가는 냉철하고 지적인 관찰자로, 상류층 출신임에도 화려한 도시의 이면을 살폈고, 그 대상은 여성이었다. 혹자는 이러한 드가를 여성 혐오자의 시각으로 해석하기도 하나, 그보다는 상류층의 이중성, 도시의 어두움과 그 속의 상품으로서, 혹은 성적 대성으로서의 여성과 여성 하층민들을 드러내었다고 보인다.

특히 드가는 다양한 뉘앙스가 있는 색채와 불안정한 구도에 능한 화가로서 극장과 음악당의 예술가들, 여자 무용수들, 카페의 손님들, 세탁소 여주인들, 욕조에 있는 벌거벗은 여인들, 그리고 모자가게의 점원과 손님을 그렸다.

〈모자가게에서 Chez les modistes〉(1882~1885) 시리즈 작품 속의 점원인 모디스트들은 거울이나 손님에 가려 얼굴이 잘 보이지 않도록 구도를 잡아 단편적으로 표현하였는데, 마치 화려한 도시의 이면에 가려진 존재처럼 보이며 그들은 대개 매우 간소한 옷차림으로 그려져 있다. 모자가게의 상품으로 다양하고 아름다운 모자들을 진열하여 그린 작품에서는 소비사회의 소비재로서 여성용 물품을 집중적으로 표현하고 있다.

드가 〈모자 가게 Chez les modistes〉 1882
Pastel on paper, 75.5×85.5cm, Museo Thyssen-Bornemisza, Madrid

인상주의 화가들의 그림
속 모자 제작자 혹은 모자
판매원, 상점의 점원인 모디
스트들은 잠재적 매춘부였
고, 그들은 젊고 아름다우며
친절한 모습으로 나타난다.
드가의 그림에서 단편화된
모디스트의 모습과 달리, 티
소의 그림에 등장하는 모디
스트는 매우 사실적으로 그
려지고 있다.

티소의 〈옷가게 젊은 여자
점원La Demoiselle de magasin(Shop
Girl)〉(1883~1885)에서 보이

티소 〈옷가게 젊은 여자점원 La Demoiselle de magasin
(Shop Girl)〉 1883~1885
Oil on canvas 146.1×101.6cm, Art Gallery of Ontario,
Toronto

는 날씬하고 아름다운 여성 점원은 검은색 옷에 흰 칼라와 흰 커
프스가 조그맣게 달린 단정하고 깔끔한 옷차림을 하고 있다. 이
러한 모습은 베로의 그림에서 본 여성과 유사하다. 티소는 오른
손에 붉은 상품 포장을 들고 왼손으로는 유리문을 열어 웃음으로
손님을 배웅하는 모디스트의 모습을 포착하였다.

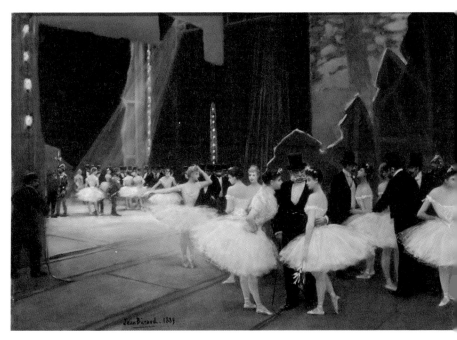

베로 〈오페라 무대 뒤 Les coulisses de l'opéra〉 1889
Oil on canvas 38×54cm, Musee de la Ville de Paris

그림을 보는 사람은 손님의 위치에서 그녀를 바라보게 된다. 한편 쇼윈도 앞에는 실크 해트를 쓴 두 명의 신사와 격식 있게 차려입은 한 명의 여성이 보인다. 이 여성은 눈을 내려 뜨고 윈도 안의 상품을 보고 있는데, 두 신사들은 유리 너머로 뚫어져라 가게 내부를 들여다 본다. 그리고 뒷모습만 보이는 또 한명의 점원은 실크 해트를 쓴 신사와 시선을 나누며 마치 인사를 하는 모습으로 보인다.

이처럼 티소는 그림의 공간 속에서 상품의 판매원이자 스스로 상품이기도 한 당시 여자 점원들의 상황을 표현하였다. 근대의 도시공간 속에서 자신도 일종의 서비스 상품화된 패션상품점 판매원들의 모습을 볼 수 있는 것이다. 모디스트와 같은 백화점 점원들은 고객을 끌어들이기 위해 늘 좋은 매너와 세련된 복장으로 상냥함과 교양을 갖추었다. 티소의 그림을 통해 근대 소비사회의 서비스 직종인 모디스트의 유혹과 상품화 현상을 짐작 할 수 있다.

이제 매춘부와 여급에 대해 살펴보자. 매춘은 고대부터 존재하였고, 근대에 이르러서는 산업화의 진행과 물질만능주의의 물결 속에 더욱 활발해졌다. 19세기 파리에서 매춘은 매우 잘 나가는 일종의 산업이 되어갔다. 매춘구조의 변화에 주목하며 문화

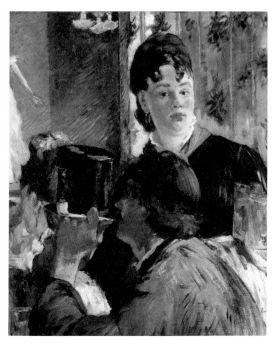

마네 〈맥주잔을 들고 있는 여급 La serveuse de bocks〉 1879
Oil on canvas 77.5×65cm, Musée d'Orsay, Paris

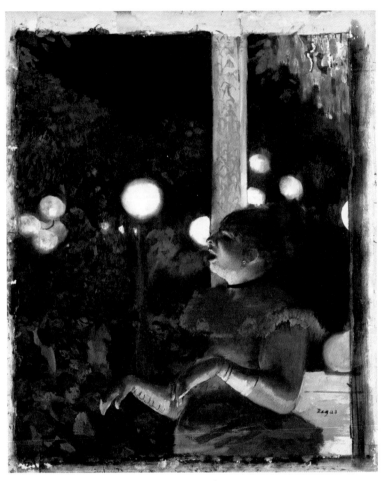

드가 〈카페 연주회(개의 노래) La chanson du chien〉 1876~1877
Pastel, gouache and monotype on paper 57,5×45,4cm, Private Collection

사적 연구를 수행한 알렝 코르뱅Alain Corbin이 밝히고 있듯이, 19세기 공식화된 매춘은 하나의 도시 현상으로 도시 인구의 크기에 비례해서 증가하였다(민유기, 2006).

마네의 작품 중 유명한 〈나나Nana〉(1877)도 근대 창부를 대표하는 것으로 당시에는 논란의 대상이었다. 왜냐하면 거울 앞에서 립스틱을 바르며 화장하고 있는 속옷 차림의 나나를 침대용 의자에 앉은 중년 신사가 탐욕스럽게 바라보고 있는 모습은 당시 파리 상류층 사회의 퇴폐풍조를 단적으로 나타내기 때문이었다. 마네는 특히 이 그림의 오른쪽 뒤편 배경에 두루미를 그려 넣음으로써 여인의 직업을 분명히 밝히고 있다. 두루미는 불어로 '그루grue'인데 이는 매춘부를 뜻하는 말로도 사용이 된다(곤잘레스 & 바르톨레나, 2009/2012).

이러한 작품들 외에도, 근대 문명의 산물인 카페와 카바레, 바 등의 등장과 함께 탄생한 '여급'을 소재로 한 회화들이 있었는데, 대표적으로 마네의 〈맥주잔을 들고 있는 여급La serveuse de bocks(The Waitress)〉(1879), 〈폴리 베르제르의 술집Un bar aux Folies Bergère(A Bar at the Folies-Bergère)〉(1881~1882) 등을 들 수 있다.

1868년 폴 페레Paul Perret는 『파리지엔느La Parisienne』에서 '중산 계급의 여인은 화장을 하지 않으며, 용모를 단정히 할 뿐이라고

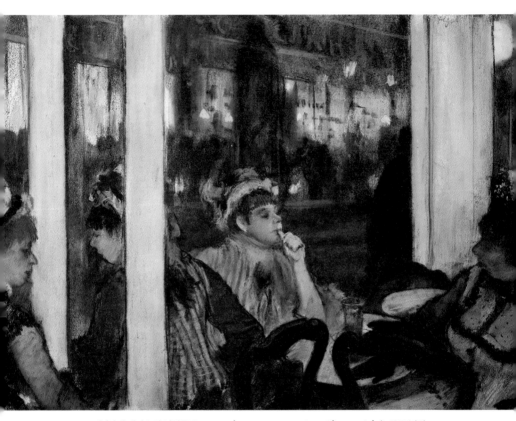

드가 〈카페 테라스의 여인들 Femmes à une terrasse de café en soirée〉 1877년경
Pastel on monotype 41×60 cm, Musée d'Orsay, Paris

말하고 있는 것으로 보아 중산 계급의 여성들은 예의에 벗어나지 않는 정도의 가벼운 화장만을 하였고 색조 화장을 하지 않았던 것으로 보인다.

이에 비하면 〈나나Nana〉와 같은 그림의 주인공들은 붉은 입술과 발그레한 화장, 분을 칠하는 퍼프를 들고 속옷 차림의 노골적인 모습을 취하는 모습에서 중산 계층의 일반 여성들과는 매우 다르다는 점을 알 수 있다.

특히 〈폴리 베르제르의 술집A Bar at the Folies-Bergère〉에서 여인 뒤의 거울에 담긴 대리석과 크리스털 샹들리에로 꾸며진 술집의 모습은 잘 차려입은 그녀의 외양처럼 화려한 반면, 우울하고 무심한 표정으로 정면을 바라보는 여급의 어두운 표정은 그녀의 내면을 말해주는 듯 하다.

당시 대부분의 여급들이 고객들에게 술을 따라줄 뿐 아니라 비밀리에 그들의 성적 제안을 받아들였다는 점을 고려할 때, 마네 작품 속에 묘사된 여급에게서 마치 쇼윈도의 상품처럼 손님을 기다리는 여성의 태도를 읽을 수 있다. 이처럼 마네는 인물의 시선, 구도, 질감 처리 등과 같은 의미작용의 조형성을 고려해 자신이 자주 드나들었던 고급 유흥업소와 여급을 잘 묘사하였다.

그리고 당시 드가의 작품들 중 성적 암시와 천박한 몸짓으로

채워지는 공연이 있었던 카페를 담은 〈카페 연주회(개의 노래)La chanson du chien〉(1876~1877)와 불이 환히 밝혀진 대로의 카페에서 술을 마시고 있는 여인들을 담은 〈카페 테라스의 여인들Femmes à une terrasse de café en soirée〉(1877) 속의 여성들도 남성의 환락을 위해 숨겨진 매춘부들로 볼 수 있다.

드가가 그린 또 다른 작품 〈압생트L'Absinthe〉(1875)에서는 카페에 앉아 있는 술취한 여성을 그리고 있다. 마네의 그림 속 여인들과 마찬가지로 무표정한 표정을 짓고 있는데, 자신의 처지를 체념한 듯 보인다. 그녀는 상품화된 모습을 연출하고 있는데 장식 모자를 쓰고 애써서 차려입은 치장이 오히려 더 슬퍼 보이기도 한다. 이 그림은 19세기 후반 파리에 만연했던 타락의 원인인 알코올 중독을 반영하고 있다.

한편 티소의 그림은 이중적인 부르주아 남성의 생활을 표현한다. 〈무도회The ball〉(1878), 〈야망의 여인A Woman Of Ambition〉(1883~1885), 이 두 작품은 거의 동일한 남성의 생활을 관찰하고 표현한 것으로 보인다. 두 그림 모두 흰머리가 보이는 나이 지긋한 부르주아 남성과 팔짱을 끼고 무도회장에 들어서는 젊고 아름다운 여성을 화려하게 표현하였다. 그러나 그녀의 표정에는 긴장감이 느껴지고 두리번거리고 있다. 두 그림의 주인공 부르주아

남성은 동일 인물로 보이며 두 여성은 서로 다른 사람이다. 여성들은 매우 유사한 스타일의 버슬 양식 드레스를 착용하고 화려한 부채와 머리 장식 등 최상의 모습으로 치장을 하고 있는 점에서 공통되지만 분명 별개의 인물이다. 그리고 이러한 무도회에 익숙하지 않은 표정 같다.

이와같이 근대 소비사회의 물신주의가 어떻게 성의 상품화를 양산하는지를 인상주의 화가들의 작품을 통해 고찰할 수 있으며, 집안에서는 여성의 정숙함을 강요하면서도 밖에서는 상품처럼 여성을 사는 데 현혹된 부르주아 남성 중심 사회의 모순적 사회상과 이데올로기를 확인할 수 있다. 당시 상품화된 여성(모디스트, 애인, 매춘부, 여급, 댄서)들을 경계의 대상이자 시대의 희생자, 그리고 향락의 상징이며 최신의 스타일을 보여주는 대상 등 다양한 의미로 해석하고 있는 인상주의 화가들의 시선 또한 엿볼 수 있다.

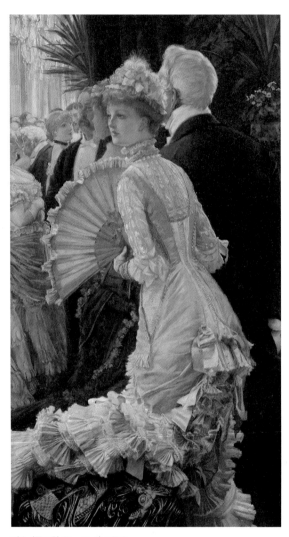

티소 〈무도회 The Ball〉 1878
Oil on canvas 90×50cm, Musee dOrsay, Paris

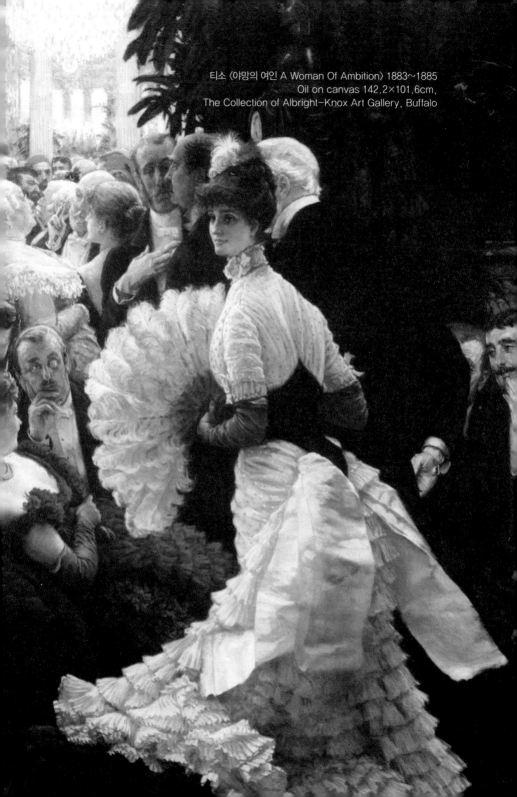

티소 〈야망의 여인 A Woman Of Ambition〉 1883~1885
Oil on canvas 142.2×101.6cm,
The Collection of Albright-Knox Art Gallery, Buffalo

4

구별짓기를 위한 외양의 치장

19세기의 부르주아시대 소비의 담론에 대해 벨블린Velblen, 데보Debord, 보드리야드Baudrillard의 주장들의 공통적인 기조는 부유함, 재화, 가치 있는 상품들을 통해 밖으로 드러내는 '부의 노출'이며 이는 일종의 '권력이고 과시'라는 점이다. 부와 치장을 통해 '나는 다르다'는 우월감을 표현했으며, 주변으로부터의 확실한 '구별짓기'란 점에는 이견이 없을 것이다.

'구별짓기'로서 '외양의 치장'은 공공장소에서 더욱 효과적이다. 사람이 많이 모이는 곳은 겉으로 보이는 외양을 통해 타인들과 다른 특별함을 과시하기에 매우 적합한 장소이다.

가령 공연, 전시 관람, 여행 등 도시적 우아한 삶에 어울리는 '새로운 스타일'이 근대적 라이프 스타일에 요구되었다. 그 스타일은 비싸고, 인공적이고, 잘 만들어 개발된 것으로, 귀족이

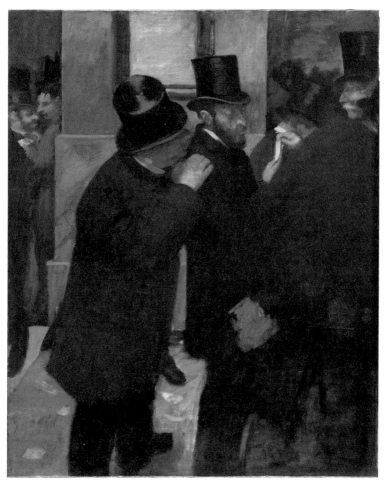

드가 〈증권 거래소의 초상들 Portraits at the Stock Exchange〉 1879
Oil on canvas 100×82cm, Musée d'Orsay, Paris

든 중류계급이든 상관없이 남과 다르게 '구별짓기' 위한 것이었다 (Boucher, 1965).

남성의 '구별짓기'에 의한 외양의 변화는 완벽한 댄디dandy에서 시작된다. 보 브럼멜Beau Brummell로 대표되는 영국에서 시작된 댄디는 일종의 삶의 태도이자 의식이며 패션이었다. 프랑스에서는 나폴레옹 3세 시절 풍요로움을 되찾은 파리의 문화적 감성과 세련된 취향, 품위를 내세우면서도 겉으로 화려하게 드러나지 않는 완벽한 미학적 추구를 은근히 나타내었다.

드가의 1879년 〈증권 거래소의 초상들Portraits at the Stock Exchange〉을 보면 남성의 댄디적 외양을 잠시 볼 수 있다. 이 그림은 초상화의 장르가 아니다. 인상주의자답게 드가는 꾸밈없이 흐르는 삶의 한순간을 마치 카메라가 찍듯이 포착하여 그렸다. 은행가인 남성들은 모두 흠 하나 없는 완벽한 코트와 실크 해트, 살짝 보이는 흰 셔츠를 착용하고 있다. 프랑스혁명 이후 남성의 사치와 허영은 사회적 악으로 취급받았기에 절제된 엄중한 모습의 부르주아는 과거의 타락한 귀족과 다른 절대적 구별이었다.

따라서 절제된 검은색, 회색의 양복이 유니폼처럼 착용되었다. 보들레르Charles Baudelaire가 예술가들에게 선언한 근대적 삶을 포착하는 근대성의 화두를 드가는 이 그림에서 매우 적절하게 보

여준다.

　이처럼 19세기 파리 남성들이 드러내지 않으면서도 은근히 완벽하게 구별짓기를 실천했던 것과 비교하여 파리의 여성들이 추구한 '구별짓기'는 완전히 달랐다. '새로운 근대도시'에 어울리는 멋진 삶을 위한 '새로운 과시의 기호'로서 치장(패션)이 주목되고 매우 중요한 의미를 갖게 되었다. 여성의 사치와 꾸밈은 남성보다 감성적이고 자극적으로 이해된다. 귀족과 왕족의 남성들이 과거에 착용하던 레이스와 화려한 장식을 포기한 대신, 여성들은 그 화려한 장식과 타이트한 몸, 인공적 실루엣을 소유하였다. 여기에 야외활동을 즐기는 파리의 여가문화는 이러한 여성패션의 확산을 가속화시켰다. 공적인 장소를 통한 여성들의 차이를 드러내는 '구별짓기' 패션은 매우 잘 소통되어 유행으로 확산되는 기회를 제공하였다. 모더니티의 수도 파리는 이제 왕과 귀족이 아니라 부르주아와 노동자를 새로운 시대의 주인공으로 만들었다. 이들의 '구별짓기' 패션을 근대유행의 시작으로 본다(Finkelstrin, 1996).

　그리고 여가문화를 즐기는 장소에서는 자신의 경제적 후원자를 노골적으로 과시했던 소수의 성공한 화류계의 여성들이 나타나 최신의 유행을 보여주었으며 소위 패션 셀러브리티celebrity의

역할을 하였다. 여성의 치장과 꾸밈이라는 '구별짓기'는 해당 여성뿐 아니라 동시에 그 여성의 남편, 혹은 애인의 경제적 지위를 표시하는 사회적 기호였다.

중산층이나 노동계급에서도 값싼 기성복, 중고의류로 자신을 꾸미고 몽마르트르 중심의 무도장, 카바레, 카페에서 노동계급의 여가문화를 발전시키는 등 근대적 의미의 변화가 나타났다. 과거 패션이 계급상징의 정체성을 드러내는 역할을 지녔다면, 이제 패션은 개인적 외양의 치장이나 표현, 부의 과시 등 근대의 새로운 기호로서의 역할을 담당하게 되었다.

이와 더불어 19세기 중반 이후 여가 생활을 위한 다양한 도시공간의 탄생 역시 근대생활의 중요한 요소가 되었다. 파리 중심부를 재건하면서 사회적인 공간이 대폭 늘어났으며, 특히 노상 카페가 줄지어 있는 넓은 대로를 따라 카페 콩세르, 오페라 극장들은 육감적이고 시각적인 쾌락이 지배하는 세계를 보여주었다(노리코 & 박소현, 2005). 저녁마다 파리 시민들은 수많은 극장과 오페라 하우스, 음악홀, 카페 콘서트, 레스토랑, 무도장, 서커스장을 방문했다. 이에 따라 보여주기에 집중하던 '과시의 기호'로부터 유행하는 패션 아이템을 소비하며 만족을 느끼는 '소비문화'의 향유로 패션의 목적과 기능도 변화된다.

이제 여기에서 19세기 파리의 패션산업의 상황을 함께 들여다보아야 한다. 1860년대부터 파리의 경제는 호황국면이었다. 이와 함께 직물산업이 크게 발달하여 값싸고 질 좋은 인도산 실크가 수입되었고, 화학 염료인 아닐린의 발명으로 퍼플 색과 같이 매우 비싸고 희소성이 있으며 화려한 색상의 의복도 이제는 많이 생산할 수 있게 되었다. 앞서 언급한 것처럼, 1847년에 이미 7,000명 이상의 노동자를 고용하는 233명의 기성복 제조자들이 파리에 있었다(Finkelstrin, 1996)는 것을 상상해보면 파리 패션산업의 규모를 짐작할 수 있다. 도시계획에 의해 유럽의 중심도시가 된 파리는 이제 패션의 중심도시가 되었다.

산업화에 의한 도시화는 근대적인 새로운 여가문화의 공간을 창출했다. 그리고 새로운 소비계층인 부르주아, 프티 부르주아, 노동계층도 여가문화에 동참하는 사회적 변화가 생겼다. 아울러 근대 자본은 향락과 여가 산업에 투자되어 경제가 호황을 누렸다. 결국 '신체 꾸미기', 다시 말해 '과시의 기호'로서의 패션은 경제적 호황과 함께 패션산업의 발전을 만들고 있었다. 그리고 여성 패션의 유행 주기를 매우 빠르게 변화시켰다.

커닝톤Cunnington은 그의 저서 『19세기 패션과 여성들의 태도 Fashion and Women's Attitudes in the Nineteenth Century』(2003)에서 19세기 여

성 패션을 10년 단위로 정리하였는데, 특히 로맨틱한 30년대, 센티멘탈한 40년대, 완벽한 레이디의 50년대, 반란의 60년대, 장식적인 70년대, 상징적인 80년대 등으로 표현하고 있다. 이는 유행의 주기가 이전 시대에 거의 100년이었다면, 이제는 겨우 10년을 주기로 급변하였음을 의미한다. 19세기는 '구별짓기', '외양의 치장'에 따른 빠른 패션 유행주기의 시대였다.

여성 패션 변화의 기본은 19세기의 여성 코르셋에 의한 몸의 변형 즉, 실루엣의 변화였다. 타이트한 신체를 표현하여 여성스러운 아름다움을 만들어내었다. 이러한 아름다움은 단지 남성의 눈이나, 다른 사람의 시선을 의식해서 뿐만 아니라, 여성들 스스로의 '자신감'과 '즐거움'에 의한 것이다(Steel, 2010). 그리고 스틸Steel의 지적처럼 19세기는 모든 사회계급이 비슷한 옷을 입기 시작하였다는 점이 매우 중요하다. 이는 여성 옷에 있어 민주화가 시작되었다는 것을 말한다. 19세기의 여성복은 이전 시대와 달리 여성복의 실루엣 변화가 많았고 그 주기도 빠르다. 즉 유행의 변화가 이전의 시대에 비해 다양해지고 빨라졌다는 것이다.

재봉틀이 발명된 1855년 이후에는 의복의 대량생산이 가능해졌고, 이로 인해 그동안 정교한 작업을 하기에 시간과 노력이 많이 걸렸던 의복디자인에도 영향을 미쳐 주름 장식 등과 같은

작업을 용이하게 하였다. 그리고 의복디자인의 형태와 장식의 다양성을 표출하는 데에 기여하였다. 19세기 초기의 스트레이트하였던, 혹은 신체와 조금 떨어져서 여유있었던 여성복의 실루엣은 19세기 중반 회화작품에 종종 보이듯 크리놀린이라는 하반신용 페티코트 버팀대를 이용하여 스커트의 실루엣을 확대시키는 방향으로 변화한다. 이 시기의 작품에서는 크리놀린 라인의 아우어 글래스 실루엣을 입은 여성들의 모습을 확인할 수 있다. 그러나 19세기 중후반에는 크리놀린 스커트의 폭이 쇠퇴하며 엉덩이 쪽으로 스커트 자락이 모아지면서 스커트 폭은 좁아지고 소위 버슬 스타일bustle style이 유행하게 되었다. 19세기 중반 이후, 특히 1870년대부터 1880년대에는 버슬 스타일의 전성기로 가느다란 몸통과 여성의 힙을 강조하는 동시에 좁고 뒤로 길게 늘어지는 가늘고 긴 리니어linear 실루엣이 대유행하였다.

인상주의자들의 그림에서는 시기별로 시크chic한 파리지엔느, 패셔너블한 차림의 근대여성이 잘 표현되고 있다. 특히 1870~1880년대에 그려진 그림에는 최신의 유행 패션을 갖춰 입은 파리지엔느 여성들이 묘사되었다. 인상주의 화가들은 자신의 그림 속에서 도시의 세련된 여성을 사실적 기법으로 그려냈다.

이에 대해 이스킨Iskin은 근대 화가들은 코를 높이 세우고 작

은 눈, 슬림한 체형, 밝고 생기있는 파리 여성을 자기 부인이나 정부처럼 그려야 했다고 말한다(Iskin, 2007). 보들레르가 그의 저서 『근대적 삶의 화가The Painter of Modern Life』에서 "당시의 화가들은 최신의 패션을 그려야만 했는데, 그것이 근대성 그 자체였다." 라고 한 언급을 인용하며 이스킨은 동시대 패션 묘사의 중요성을 근대성과 연결시켜 설명한다. 이처럼 젊은 파리지엔느와 그녀들의 패션은 당시 근대도시 파리의 모더니티를 표현하는 하나의 기호였다.

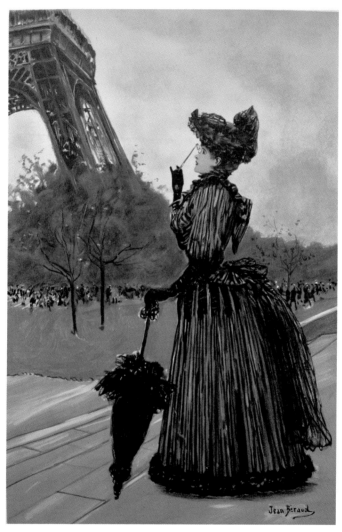

베로 〈에펠탑 옆에서 Near the Eiffel Tower〉 1878
Gouache on paper 72×53cm, collection unknown

제3장

화가들의 그림 속
여성들

진실은 단 하나뿐입니다.

보는 것을 즉시 그립니다.

최신 패션은
그림에 절대적으로 필요합니다.

가장 중요한 것입니다.

Edouard Manet

마네 : 유흥문화, 거울, 매춘, 부르주아

　마네의 작품에 그려진 공간적 배경은 공원, 정원, 카페, 술
집, 아파트 발코니, 무도회, 실내 등이다.

　1877년 〈자두, 브랜디plum, brandy〉에서는 술에 반쯤 취한 매춘
부가 보인다. 그녀는 허름한 도심의 한 카페 구석에서 고단한 모
습으로 앉아 있다. 브랜디와 담배를 든 채 멍한 표정을 짓고 있는
여인은 카페에서 손님을 찾고 있는 모습이다. 이러한 거리의 여
자들은 19세기 중반 파리에서는 흔히 볼 수 있었다. 그 여성이 입
은 분홍색 타이트 재킷의 네크라인에는 흰색의 레이스 리본이 둘
려 있고 소매에는 자수와 프릴로 장식이 되어있다. 검은색 모자
에도 흰색의 레이스 천의 장식이 둘려 있다.

　마네의 대표작 중 하나로 잘 알려진 1882년 〈폴리 베르제르
의 술집A bar at the Folies-Bergère〉의 경우는 〈자두, 브랜디plum, brandy〉

보다 더욱 더 도시의 밤과 삶을 잘 나타내고 있다. 그림의 배경을 보자. 도시의 밤 풍경이 배경의 거울 속으로 비쳐 보인다. 향락적인 도시의 밤 문화를 더욱 잘 보여주고 있다. 그러나 중앙에 서 있는 젊은 술집의 여성의 표정은 배경과 달리 매우 무표정하며 눈빛은 공허한 느낌이다. 그녀는 정면의 관객 혹은 손님을 응시하듯 보여 술집의 분위기와 대조를 이루고 있다. 재미있는 점은 여자 점원의 정면 응시와 배경의 거울을 통한 후면이 캔버스에 동시에 보이는 구도이다.

술집의 여성 앞에는 검은색 실크 해트를 쓴 나이 지긋한 남성이 거울을 통해 비치고 있다. 여성의 스퀘어 네크라인에는 가슴까지 낮고 깊게 파인 데콜테가 하얀 레이스에 의해 강조되고 있으며 검정색 재킷은 매우 타이트하여 몸매를 드러내며 허리를 가늘게 강조한다. 앞 중심을 따라 작은 단추들이 가슴 아래로부터 허리 아래까지 촘촘히 연결되고, 앞자락은 예각으로 벌어져 있어 허리를 더욱 잘록하게 보이게 한다.

당시의 유행 실루엣에 따라 만들어진, 나름 패셔너블한 스타일이다. 스커트의 색상은 회색이다. 목에 딱 달라붙는 검정색 목장식 쵸커choker는 유행을 쫓아 하는 젊고 트렌디한 여성들과 무용수, 치장에 민감한 여성 부르주아들의 모습에도 종종 나타나는

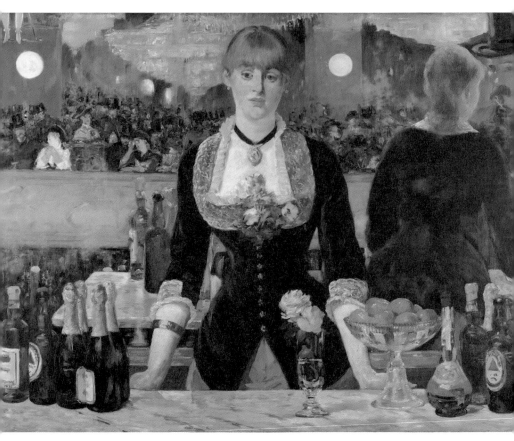

〈폴리 베르제르의 술집 A bar at the Folies-Bergère〉 1882
Oil on canvas 130×96cm, The Courtauld Gallery, London

스타일이다. 한편 이러한 쵸커는 트렌디한 모습을 보이는 동시에 잠재적 매춘부의 상징이라 해석하기도 한다. 당시 유행한 쵸커형의 목걸이는 검은천으로 되어 있고 중앙에 커다란 펜던트가 달려 있다. 앞이마를 내린 헤어 스타일에 소매는 7부 길이로 손목에서 살짝 올라간 모습이다.

1877년 〈나나Nana〉는 그림의 주제와 제목을 에밀 졸라의 동명 소설의 주인공을 모델로 그린 작품이다. 소설은 배우로서 연기는 형편이 없었지만 타고난 미모로 많은 남성들을 유혹하는 당시의 매춘부 나나의 삶과, 남성들의 방종하고 이중적인 삶을 잘 그리고 있다. 마네에 의한 나나의 그림은 당시 실제 고급 매춘부였던 앙리에트 오제로Henriette Hauser의 모습으로 표현되어 더욱 세간의 관심을 끌었다. 풍만한 몸매와 틀어 올린 금발머리, 가는 허리, 행복해 보이는 표정의 고급 매춘부의 매혹적인 모습이 그녀의 방에서 잘 나타나 있다.

부르주아의 생활 이면을 보여주는 〈나나Nana〉는 속옷 차림이다. 거울 앞에 선 여인은 화장을 하는 중이며, 정면을 아주 당돌하게 쳐다보며 미소지은 채 응시하고 있다. 무릎 아래까지 오는 짧은 하얀 레이스가 달린 비치는 속치마와 자수 장식이 있는 하

〈나나 Nana〉 1877
Oil on canvas 154×115cm, Kunsthalle, Hamburg

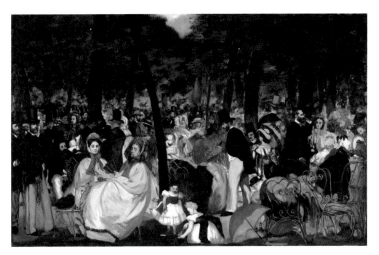

〈튈르리에서의 음악회 Music in the Tuilerie Garden〉 1862
Oil on canvas 76×118cm, National Gallery, London

얀 스타킹에 굽이 높은 힐을 신고 있다. 여성은 스카이 블루 색채
의 코르셋을 착용하였고 손에는 파우더를 바르는 솜뭉치를 들고
화장의 마무리를 하는 모습이다. 반지와 팔찌, 그리고 얇은 헤어
밴드는 보석으로 치장하였다. 고급 매춘부의 은밀한 내실에 야회
복 정장을 한 노신사의 옆모습이 보인다. 옆에서 몸단장이 끝나
기를 기다리고 있는 남성은 높은 검정 실크 해트를 쓰고 흰 셔츠
에 검정 슈트를 입었으며, 손에는 지팡이가 들려 있다. 전형적인
부르주아 신사이다. 실내에는 화려한 색상과 고급스런 가구들 앞

에 키가 큰 화장 거울이 놓여 있고, 오른쪽에 실크 해트를 쓴 나이 지긋한 신사의 모습과 함께 19세기 프랑스 상류층 사회의 퇴폐적인 화류 문화를 짐작케 한다.

한편 〈나나〉보다 15년 전에 그려진 마네의 초기 작품속 여성들은 매우 다르다. 1862년 〈튈르리 정원의 음악회Music in the Tuileries Garden〉는 튈르리 궁정의 정원에서 열린 음악회를 보러온 사람들을 그린 것인데, 파리의 문화인 부르주아 예술가와 문인들을 한 자리에 모아 놓고 그들의 가족과 동료를 그린 것으로 유명하다. 여기에 표현된 여성의 패션은 크리놀린 스타일로, 역사상 스커트의 폭이 가장 넓었던 당시의 의상이 잘 보인다. 챙이 넓은 푸른색의 야외용 보닛bonnet을 쓰고 목 아래에 넓은 리본으로 묶고 있다. 선명한 노란색 야외용 외투는 안에 입은 드레스와 동색이며 장갑을 낀 손에는 부르주아 여성의 상징인 부채를 들고 있다. 이 그림은 부르주아들의 여가문화 일상을 전형적으로 보여주고 있다.

마네는 아름다운 파리지엔의 세련된 모습을 그리기도 했는데 1879년 〈온실에서In the conservatory〉와 1881년 〈봄Spring〉에서 잘 표

현되고 있다.

〈온실에서〉에는 버슬 스타일의 좁고 뒷 주름이 보이는 투피스 차림의 여인이 앉아 있다. 노란색 외출 모자를 화려하게 쓰고 양산 역시 같은 색상으로 조화를 이룬다. 회색의 외출복은 단정하게 보이고 타이트한 보디스bodice와 검은색 허리벨트, 목 부분의 리본 장식이 보인다. 어깨부분에 재단선과 프린세스 선이 보여 매우 타이트한 스타일로 만들어졌음을 알 수 있고, 앞 중심선을 따라 작은 단추가 줄줄이 재킷 아래까지 달려있다. 스커트의 뒷자락은 한쪽 방향으로 향하는 외주름으로 규칙적인 주름을 보여준다. 한껏 치장을 한 여성이다.

또 〈봄〉에 그려진 양산과 긴 장갑은 세련된 파리지엔느들의 필수품이며, 오똑한 콧날과 화려한 드레스의 직물무늬와 레이스, 모자의 섬세한 장식은 당시의 고급스런 여성 치장의 전형을 보여준다. 여성이 입은 옷은 크리놀린식의 부푼 스커트로 보이지만 허리 아래는 보이지 않는다.

한편 인상주의 작가들의 그림에 자주 등장하는 기차역을 배경으로 그린 1872~1873년 〈생 라자르 역Gare St. Lazare〉에서 마네는 긴 헤어스타일에 장식 모자를 쓴 여인을 그렸다. 진한 네이비 색상의 외투와 스커트의 조화가 단정하고 우아한 부르주아 여성

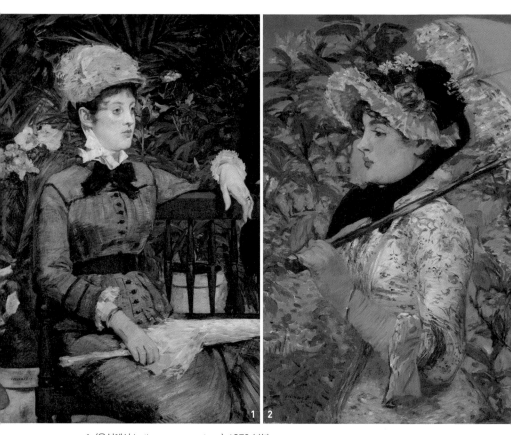

1. 〈온실에서 In the conservatory〉 1879 부분
 Oil on canvas 115×150cm, Alte National Galerie, Berlin
2. 〈봄 Spring〉 1881
 Oil on canvas 74×51.5cm, J. Paul Getty Museum, Los Angeles

의 도시적 느낌을 표현하고 있다. 'V' 네크라인에 하얀 단추가 촘촘히 달려 내려오고 소매 끝에는 하얀 레이스 플리츠 자락이 손등을 덮고 있다. 여성의 팔에 잠이 든 작은 강아지와 손에 들고 있는 책이 보인다. 그녀의 딸로 보이는 뒷모습의 어린 아이는 머리장식과 귀걸이, 풍성한 스커트의 원피스드레스를 입고 있다.

실내의 모습을 그린 작품 1873년 〈부채와 함께 있는 여인, 니나 드 카이아스La dame aux éventails, Nina de Callias〉에서 마네는 시인 샤를르 크로Charles Cros의 연인으로 알려진 니나를 모델로 그렸다. 그녀 역시 소설가로 지적인 여성이었지만, 이 그림에서는 매우 성적인 느낌을 풍기고 있다.

여성의 헤어스타일은 올림머리 스타일이며, 장식을 하고 있고, 검은색 드레스는 데콜테가 다소 낮으며 두껍지 않다. 얇게 비치는 직물이 소매에 걸쳐져 있고, 비스듬히 누운 모습과 발등이 드러난 자세, 그리고 배경으로는 일본식 부채가 보여서 지적인 여성의 이미지는 보이지 않는다. 스커트 역시 검정색으로 주름지어 퍼져있다.

1878년 〈카페 콩세르Corner of a Café-Concert〉에서는 앉아서 술을 마시고 있는 여인과 뒤에 서서 술잔을 들이키는 종업원, 이들 두 여인의 모습이 대조되어 흥미롭다. 종업원은 검은색 드레스에 하

얀 칼라를 세우고 빨간 리본으로 목을 장식하여 유니폼적 요소를
보이고 있으며 스커트에는 회색빛 앞치마를 입고 곱슬하게 컬이
진 머리를 올렸다.

　　1874년 〈아르장퇴유Argenteuil〉에서는 바닷가의 선원과 밀착
하여 앉은 여인의 모습이 보인다. 두 사람의 의상 모습은 캐주얼

1. 〈생 라자르 역 Gare St. Lazare〉 1872~1873 부분
　Oil on canvas 93.3×111.5cm, National Gallery of Art, Washington, D.C
2. 〈부채와 함께 있는 여인, 니나 드 카이아스
　La dame aux éventails, Nina de Callias〉 1873
　Oil on canvas 113.5×166.5cm, Musée d'Orsay, Paris

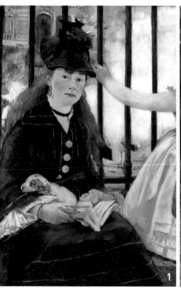

하다. 여성의 의상은 바다색과 유사한 그린과 블루의 스트라이프 무늬가 있는 여름 직물로 외투와 스커트가 동일한 직물로 만들어졌다. 그리고 여름 외투는 작은 테일러드 칼라에 더블 단추이다. 소매와 스커트가 과하지 않은 형태이며 흰색 장식이 가득한 검은색 야외용 모자를 앞으로 기울여 썼다. 남성의 반팔 라운드 네크라인의 셔츠도 브라운 색의 가로 스트라이프 무늬이다. 과거 죄수들의 무늬로 여겨졌던 스트라이프는 이 시기 인상주의 그림의 바닷가에서 자주 보인다. 경쾌하고 캐주얼한 분위기의 여가활동, 스포츠용 직물무늬로 활용되었음을 알 수 있다.

1879년 〈페르 라튀유에서At Pere Lathuille's〉는 사랑에 빠진 남녀의 눈 맞춤이 매우 실감 있게 사실적으로 나타나고 있다. 여성은 타이트한 상의에 흰색 레이스 장식이 목 주위에 보이는데, 이는 블라우스에 달려있는 목 칼라 장식으로 보인다. 당시 유행하는 스타일인 야외용 모자를 앞이마에 붙여 썼는데, 모자에는 깃털 장식이 매우 화려하다. 새의 깃털은 이 시기에 여성들의 화려한 장식 모자에 활용되었던 주요한 아이템이었다. 부유한 부르주아 여성처럼 화려하지만 단정하게 차려입은 여성은 사랑하는 남성과 카페에서 행복한 시간을 보내고 있는 모습이다. 뒤편에 카페의 웨이터가 이 모습을 쳐다보고 있는 장면에서 매우 호기심 어리

고 위트 있는 마네의 감각
이 보인다.

한편 1882년 〈레비 부
인의 초상Portrait de Madame
Lévy〉에는 1880년대 부르
주아 여성의 전형적인 모습
이 그려져 있다. 타이트한
상의에 데콜테는 낮고, 검
정 바디스에 하늘색이 함께
조화되어 우아한 모습이다.
가슴선에서 허리선을 연결
하고 아래로 흐르는 곡선의

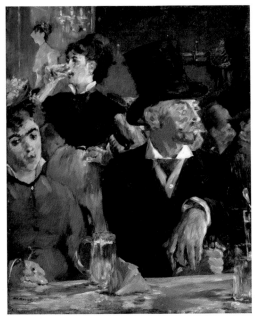

〈카페 콩세르 Corner of a Café-Concert〉 1878
Oil on canvas 97.1×77.5cm, National Gallery, London

재단을 통해 여성의 신체를 아름답게 보이도록 하였으며, 베이지
색의 장갑을 착용하고 흰색 레이스 장식이 네크라인과 소맷단에
달려 우아함을 준다. 부르주아 여성들이 장갑을 끼지 않고 맨손을
보이는 경우는 19세기 그림에서 찾아보기 어렵다.

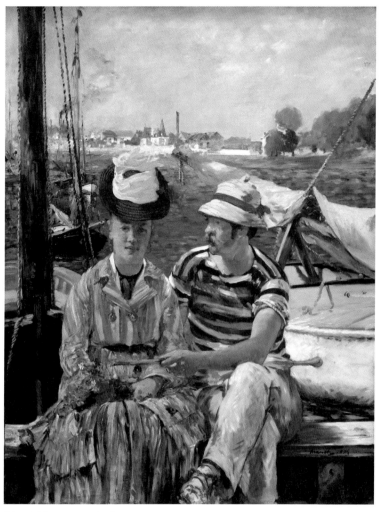

〈아르장퇴유 Argenteuil〉 1874
Oil on canvas 149×115cm, Musée des Beaux-Arts, Tournai

〈페르 라튀유에서 At Pere Lathuille's〉 1879
Oil on canvas 93×112cm, Museum of Fine Arts, Tournai

⟨레비 부인의 초상 Portrait De Madame Michel-levy⟩ 1882
Pastel on canvas 74.2×51cm, National Gallery of Art, Washington D.C

2

모네 : 뮤즈의 옷, 초상화인가 패션 플레이트인가

모네는 알려진 바대로 야외의 빛의 광선을 묘사한 인상주의의 대표 화가이다. 파리의 근교와 자신의 정원 등 자연을 그린 것에 비하여 사람을 묘사한 것은 상대적으로 많지 않다. 그러나 그의 연인이고 아내가 된 뮤즈 카미유Camille를 그린 그림 속에서는 모네가 의도한 여성 스타일이 잘 표현되고 있다. 모네가 그린 여성의 모습은 전통적 초상화 영역에서 벗어나 마치 현대의 패션 플레이트fashion plate를 보는 듯하다.

1860년대 후반기의 모네의 초기 작품, 가령 1866년 〈정원의 여인Woman in the Garden〉에서는 패셔너블한 여성들이 정원에서 즐거운 한때를 보내는 모습이 아름답게 표현되고 있다. 그러나 이 여성들은 모두 한 명의 모델을 그린 것으로 알려져 있다. 이 〈정원

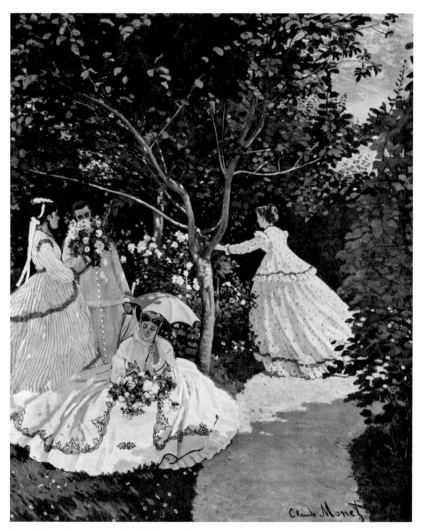

〈정원의 여인들 Femmes au Jardin〉 1866~1867
Oil on canvas 255×205cm, Musée d'Orsay, Paris

의 여인〉의 주인공 여성들은 모두 모네의 뮤즈, 즉 카미유 클로델이 단독 모델이다. 즉 각기 다른 다양한 의상을 입고 여러 번 포즈를 취한 한 것이다.

　여름의 햇살 속에서 여성은 약간 높은 허리선의 크리놀린 풍의 흰색 드레스를 입고 있다. 이는 버슬 양식이 등장하기 직전의 모습으로 짐작된다. 도트 무늬와 줄무늬 등 캐주얼한 화이트 데이 드레스는 야외에 어울리는 스타일로 보이며, 네크라인과 어깨, 그리고 상의의 가장자리와 스커트의 헴라인에 녹색의 선장식이 가볍고 경쾌하게 나타나고 있다. 특히 하얀 귀여운 야외용 본넷을 머리에 살짝 올리고 리본으로 묶은 모습과 양산으로 햇빛을 가리고 잔디에 앉아 있는 모습은 매우 부유하고 행복하며 우아해 보인다.

　한편 같은 시기 1866년 〈녹색 옷을 입은 카미유Camille, woman in the green dress〉에서는 아름다운 모피 트리밍의 짧은 외투와 짙고 선명한 녹색 실크를 입고 있는 카미유의 엘레강트한 뒷모습이 보인다. 이 그림은 4일 만에 완성된 것으로 추정되며 비평가들의 호평을 받아 《The triumphant woman》 잡지의 〈L' Artiste〉에 게재되었다.

당시 19세기는 화학염료가 눈부시게 발달하였다. 고대로부터 왕족들만 사용할 수 있었던 귀중한 티리안 퍼플Tyrian purple인 보라, 황금보다도 귀하다는 퍼플은 조개류에서 소량 생산되었다. 때문에 매우 소중하였고, 이전까지는 왕을 상징하는 색으로 사용되어왔다. 그런데 이제는 보랏빛 화학염료가 개발되어 염료 산업이 호황을 누렸다. 누구나 경제적 뒷받침만 되면 자줏빛의 모브mauve색을 사용할 수 있었다.

인공적인 초록색 역시 당시의 염료 산업 발달에 힘입어 탄생했으며 매우 주목받았다. 모네는 아름다운 카미유에게 당시 최신 트렌드 색인 초록색의 드레스를 입혔다. 매우 패셔너블하고 아방가르드한 모습이다. 특히 카미유의 포즈는 마치 패션모델과 같은 모습으로 길게 퍼지는 스커트 자락의 뒤태와 살짝 돌린 얼굴의 옆모습, 손동작을 연출하고 있다.

또한 눈에 띄는 것은 모네의 전통적인 접근 방식과 그림에 접목된 현대적인 주제의 조합이다. 옷감의 질감 표현은 뻣뻣함과 동시에 빛이 반사되는 실크의 표면을 잘 묘사하여 따뜻하게 보인다. 모피의 표현 그리고 깊이감 등은 이전의 초상화 기법과 유사하게 보이나 그 옷을 입은 모델 카미유는 더 이상 초상화 속의 여성이 아니었다. 카미유는 차별화된 포즈를 통해 모던한 여성의 아이콘으로

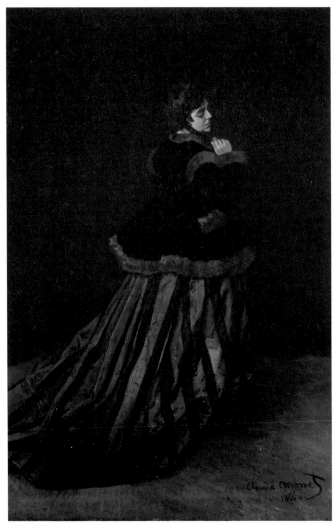

〈녹색 옷을 입은 카미유 Camille, woman in the green dress〉 1866
Oil on canvas 231×151cm, Kunsthalle Bremen, Germany

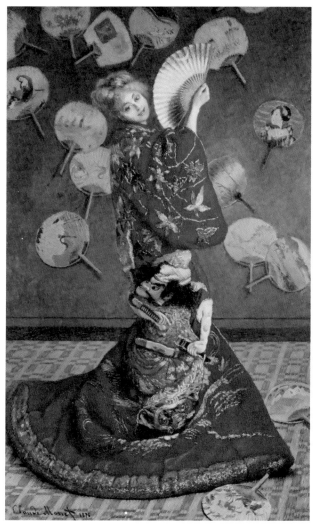

〈기모노를 입은 카미유 La Japonaise〉1876
Oil on canvas 231.8×142.3cm, Museum of Fine Arts, Boston

부각 되었다. 여성 모델의 포즈와 그 의상의 표현은 전통과 결별하고 있다.

이러한 패션 플레이트와 같은 작품은 〈La Japonaise〉(1876)에서도 역시 나타난다. 붉은 기모노 코트를 입은 카미유는 일본식 부채 장식의 벽 앞에 옆모습으로 서서 얼굴은 정면을 보고 웃고 있다. 손에는 역시 부채를 펴고 팔을 올린 포즈이다. 마치 일본 전통 무용을 따라하는 듯하다. 카미유는 검은색 머리라고 알려져 있는데 이 그림은 블론드 헤어이다. 이를 위해 금발의 가발을 썼다고 한다. 유럽 여성임을 강조하는 듯하고 동시에 오리엔탈 풍의 코트를 입고 동양적 포즈를 취하여 당시의 동양풍의 유행을 그림으로 표현하고 있다고 본다. 이는 바로 일종의 트렌드이다.

유럽의 여성이 일본의 문화, 즉 오리엔탈의 문화를 일부 차용한다는 점을 부각시킨 것으로 보인다. 모네는 카미유가 입은 붉은색 가운에 사무라이 자수를 매우 세밀하게 그렸다. 옆으로 향하는 카미유의 몸과 달리 얼굴은 관객을 향하고 있는데, 이는 일본 전통 무용에서 볼 수 있는 제스처이다. 〈자포네즈La Japonaise〉(1876)와 〈녹색 옷을 입은 카미유Camille, woman in the green dress〉(1866)는 제작 연도가 10년 정도의 차이가 나는데, 1866년과

1876년 그 당시의 유행 분위기를 카미유의 패셔너블한 의상을 통해서 확인할 수 있는 흥미로운 작품들이다.

이처럼 야외의 빛과 순간을 포착하여 거친 붓놀림으로 그린 것으로 알려진 인상주의의 대표화가 모네는 그의 아내이자 뮤즈인 카미유를 모델로 삼아 당시 최상의 패셔너블한 치장을 한 여성을 표현했다. 그리고 이를 통해 파리의 최신 패션 형태뿐 아니라 당시의 이국적 취향, 자포니즘을 포함한 의상의 다양성을 통해 근대성을 나타냈다. 선명한 색채와 직물을 표현하는 섬세함이 모델의 포즈와 더해져 단순한 초상화가 아닌, 모던한 패션 플레이트로서 최상의 패션을 보여주는 그림으로 재탄생했다.

3

티소 : 과시적 아름다움

샵 걸, 애인, 파리지엔느

티소는 프랑스 화가이지만 영국과 프랑스를 넘나들며 19세기 사교계의 여인들을 아름답게 그린 화가로 알려져 있다. 티소의 작품은 사실주의 기법으로 아름다운 여성과 그녀의 패션을 마치 패션 화보처럼 그리고 있어서 순수 미술의 영역에서는 그다지 좋은 평가를 받지 못하였다.

그러나 패션사적으로 티소의 작품은 매우 의미가 있다. 티소는 차를 마시고 연못가에서 피크닉을 즐기고, 콘서트, 무도회장에 완벽하고 세련된 모습으로 참여하는 여성들을 그렸다. 그는 여성들이 입고 있는 의상의 풍성한 주름, 리본, 화려한 레이스, 다채로운 소재를 매우 꼼꼼하게 그려낸 화가였다. 그의 그림에 대해 19세기 말 파리지엔느의 아름다운 여성과 다소 고상하지 못한 부박한 가시적 아름다움이 담겨져 있다(최정은, 2011)고 언급

되기도 한다.

티소의 작품은 주로 1870년대에 그려진 것이 많다. 배경이
된 도시공간은 주로 공원, 강가, 거리, 무도회, 온실, 선상, 상점
등이다. 도심과 공원을 중심으로 세련되고 젊고 아름다운 여성들
의 모습은 당시의 여가와 소비문화적 배경과 함께 잘 나타났다.
티소는 파리지엔느의 연작을 그려내었는데 파리의 불로뉴 숲 뿐
아니라, 런던의 하이드 파크와 항구도시를 배경으로 트렌디한 파
리풍을 묘사하였다.

19세기 암묵적인 매춘여성으로 간주 되었던 상점의 모디스트
의 모습은 티소가 그린 1883~1885년 〈점원Shop girl〉에 잘 나타난
다. 앞서 설명한 바와 같이 이 그림에는 젊고 아름다운 몸매의 여
성이 흰 칼라와 흰 커프스가 살짝 보이는 단정하고 깔끔한 옷차
림과 웃음으로 손님을 배웅하는 현장의 모습이 보인다. 검은색의
세련되고 단정한 옷차림의 모디스트는 매우 매끈하고 세련된 파
리지엔느의 모습이다.

한편 티소의 작품은 대로의 마차 앞에서 여행을 떠나는 여행
자로서의 여성을 그린 1883년 〈여행자The Traveller〉, 그리고 밤의

〈무도회장The ball〉과 〈서커스를 사랑하는 파리의 여성Woman of Paris, the circus lover〉에서 여가문화를 즐기는 과시적 여성들의 모습이 잘 나타나고 있다. 그리고 도시 곳곳 공원에서 피크닉을 즐기는 모습의 〈홀리데이Holiday picnic〉가 있으며, 선상의 무도회에 참석한 여성을 그린 〈선상의 무도회The ball on shipboard〉, 온실의 세련된 여성의 모습을 그린 〈라일락을 든 여성The bunch of lilacs〉이 있다. 이들 그림은 당시 근대화된 젊고 아름다운 여성과 파리의 트렌디한 패션을 충실하고 자세히 표현하였다.

1899년 사회학자 베블렌Thorstein Veblen은 레저계급의 이론 Theory of the Leisure Class에서 과시적 소비현상에 대한 분석을 통해 여가를 즐기며 과시적 드레스를 입은 여성은 남편의 사회적 지위의 지표로 행동하고 또한 더욱 패셔너블한 패션을 찾는다(스파크, 2013/2017)고 하였다. 즉 근대도시 파리에서는 여성의 드레스 자체보다 그 드레스가 가지고 있는 사회적 상징기능이 컸으며, 이러한 분위기는 티소의 그림에서 고스란히 담겨있다.

티소의 파리지엔느 연작은 스펙터클한 소비 산업사회의 사회적 현상 속에 나타나는 여성의 가시적 아름다움과 상품화와 같은 일종의 코드가 읽혀지기도 한다. 예를 들면, 그림을 보는 관객이 부르주아 남성이라고 생각하고 그림을 본다면 여성을 상품화한

느낌을 받을 수 있다. 티소의 그림 속 주인공은 대개 여성이고, 이 아름다운 여성들은 나이가 많고 지위가 있으며, 재력이 있어 보이는 남성과 함께 어딘가를 가거나 참석하고 있다. 당시의 남성들은 호화롭게 치장한 미인을 동반한다는 것이 하나의 사회적 유행이나 과시와 같은 현상이었다. 따라서 티소의 그림에 나타난 모습들은 이러한 이중적 삶에 대한 일종의 기호로 볼 수 있다.

티소의 작품 활동 시기는 1860년대 후반부터 1880년대까지이나 주로 1870년대가 가장 활발했다. 이때 그려진 작품의 공간들은 앞서 살펴본 바와 같이 도시의 상점, 무도회, 공원, 창가, 바닷가 등등 소위 당시 유행한 파리지엔느의 여가활동이나 그들의 삶을 들여다 볼 수 있는 장소이다.

이들 여성의 패션은 패션사적으로 볼 때, 크리놀린 스타일(1850~1870), 버슬 스타일(1870~1880)의 트렌드를 기본으로 한다. 주인공의 패션은 초기 작품에는 낭만주의 패션인 X자 실루엣의 로맨틱한 장식의 여파와 이후 유행된 크리놀린 스타일의 스커트 과장이 보이나 이후에는 몸통을 가늘고 길게 나타난다. 그리고 엉덩이까지 딱 달라붙어 슬랜더한 느낌을 주면서 엉덩이 뒷부분을 과장시키는 버슬 스커트의 실루엣이 주로 나타났다.

1885년에 그린 것으로 알려진 〈지역의 숙녀들Provincial Ladies

⟨지역의 숙녀들 Provincial Ladies(Les demoiselles de province)⟩ 1885
Oil on canvas 147.3×102.2cm, Private Collection

(Les demoiselles de province)〉에서는 저녁 만찬에 참석한 멋쟁이 여성들이 나타난다. 지역의 유지로 생각되는 나이 지긋한 신사 주위에 있는 키가 큰 세 명의 여성들의 의상은 버슬 스타일의 전성기를 보듯 색상을 제외하면 거의 비슷하다. 그녀들의 의상은 주름장식이 가득찬 매우 화려한 아이보리, 핑크, 스카이 블루의 버슬드레스이다.

한편 같은 해 그려진 작품 〈예술가의 숙녀들The artistes' ladies〉(1885)에서는 낮에 레스토랑에서 식사를 하는 모습이 묘사되었다. 그림 속 두 명의 여성들의 옷차림은 매우 유사한다. 즉 앞선 〈지역의 숙녀들Provincial Ladies(Les demoiselles de province)〉에 나타나는 저녁 만찬의 야회복 드레스와 분명 직물이 다르다. 〈예술가의 숙녀들The artistes' ladies〉에서 두 여성은 녹색과 브라운 색채로 된 직물의 의상을 착용하였는데, 직물에는 작은 패턴들이 보이며 상의의 바디스 부분은 네 개의 패턴 조각으로 재단되어 몸통에 딱 맞도록 구성되어 있다. 그리고 도심의 외출시 착용하는 낮의 모자를 쓰고 있다.

한편 〈일본 물건들을 보는 젊은 여성들Young Women Looking at Japanese Articles〉(1869)에서 티소는 동시대의 이국적 동양 취미의 트랜드를 잘 표현한다. 갈색 울 또는 캐시미어로 된 긴 코트, 돌

〈일본 물건들을 보는 젊은 여성들 Young ladies looking at Japanese Articles〉 1869 Oil on canvas 70.5×50.2cm, Cincinnati Art Museum, Cincinnati

먼 소매가 달린 긴 코트에 깊은 주름이 있는 갈색 태피터 스커트의 최신 유행을 보여준다. 코트의 풀 스커트는 옆면과 뒷면에 두 줄이 느슨하게 그려져 있으며, 부드러운 갈색 벨벳 소재의 벨트가 우아하게 퍼진다. 레드브라운 벨벳의 타원형 람발르 모자chapeau Lamballe는 이마 위로 기울어져 쓰고 있다.

〈보트를 타는 젊은 숙녀Young lady in a boat〉(1870)에서는 파리지엔느의 시크함이 그대로 표현된다. 한적한 강가에서 여유롭게 떠 있는 보트에 앉은 여인은 프릴 장식이 있는 흰색 드레스를 입고 챙이 넓은 모자를 쓴 채 손으로 턱을 괴고 있다. 손에는 부르주아 여성들이 소지하는 접은 부채와 반지를 끼고 있고 무엇보다 블랙과 화이트 그리고 그레이의 스트라이프 무늬가 있는 커다란 리본 장식을 모자와 턱에 주르고 있어 매우 캐주얼하고 시크하다. 당

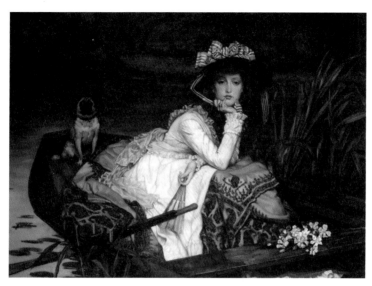

〈보트 타는 젊은 숙녀 Young lady in a boat〉 1870
Oil on Canvas 50.2×64.8cm, Private Collection

시 영국과 프랑스의 귀족들과 부르주아들은 애완용 개를 데리고
다니는 것이 유행이었는데 이 그림에서는 보트에 닥스훈트로 보
이는 작은 개가 얌전히 같이 앉아 있어서 부유한 젊은 여성의 여
가를 느끼게 해준다.

　티소의 여성들은 집안에 머무는 전통적인 얌전한 여성이 아
닌 도시의 주체적 스타일리시한 여성이다. 때로는 그의 작품에는
화장을 한 평판이 좋지 못한 젊은 여성들을 표현하고 있다. 티소
의 작품에 등장하는 여성들은 모두 아름답다. 그 여성들은 새로

운 도시의 상품 소비자이거나 상품으로서 여성이 은유되고 있다.
근대 산업화시대의 물질적 거래가 그림 속에 담겨 있다.

4

드가 : 소비사회의 명암

모자, 여성, 상품, 진열

드가의 경우는 앞서 설명한 마네, 티소와 근대도시의 여성을
보는 시각이 매우 달랐다. 근대도시의 이면, 노동자, 하층 여성,
무용수들을 그린 작품이 많았다. 배경의 공간은 카페, 술집, 오페
라 극장, 발레 연습장, 모자상점, 세탁소 등 노동의 현장이 많이
보인다. 드가의 작품에 그려진 회화의 구도가 다른 작가들과는
다르게 불안정한 구도를 보이는데 이러한 불안정한 구도는 그 속
의 주인공들의 힘든 삶과 도시의 이면을 표현하는데 매우 효과적
이다.

드가는 자신이 그린 여성들의 상황을 다른 화가들과 다르게
의식하고 있는 것으로 보인다. 드가의 여성에 대한 시각이 현실
에 대한 공감인지 아니면 여성에 대한 부정적 시각인지는 명확하
지 않다. 단지 반복적인 근대성을 표현한 화가 드가의 대표적 작

품들의 여성 주인공들은 대개 발레와 같은 공연의 여성 무용수, 카페의 가수, 세탁이나 다림질하는 여성, 상품을 팔거나 사는 여성들에 초점을 두고 있다.

특히 드가가 그린 일련의 발레 그림을 살펴보면 하층의 여성으로서의 육체적 고단함과 상품으로서의 무희를 표현하고 있어 화가는 불공정한 사회적 의식을 가지고 있었을 것이다. 여성 무용수의 모습은 화려한 무대에 표현되기보다 무대의 뒷모습이나 연습실, 대기실의 지친 여성을 표현하였다. 당시의 발레는 가난에 의해 자신의 몸을 볼거리로 제공하는 직업으로 사회적인 하층계급의 분야로 인식되어 있었다. 무대의 무용수는 부르주아 신사들의 후원을 기다리고 있어, 손님을 기다리는 잠재적 매춘부와 크게 다르지 않았다. 드가는 연습실과 오페라 무대의 복잡한 공간 구조 속에 무희들의 동작 연습을 배치하여 매혹의 존재, 돈 많은 남성의 사냥 대상을 암시하였다.

1875~1876년에 그려진 작품 〈압생트를 마시는 사람L'Absinthe〉에서는 허름한 술집에서 고객을 기다리다 지친 매춘여성의 우울함이 나타난다. 높은 모자를 쓰고 블라우스와 스커트에는 주름이 가득한 화려한 옷을 입고 있으나 표정은 고달프고 지쳐있다.

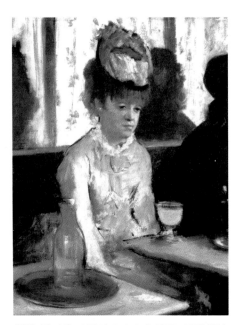

드가는 도시의 거리와 공원 등 주변의 즐겁고 풍요로운 풍경을 그리지 않고 도시 공간의 내부에 관심을 가졌다. 또 다른 드가 작품의 공간적 배경은 모자 상점이다. 모자와 관련된 작품들은 시리즈 작품으로 다수 존재한다. 모자를 만드는 사람과 쓰는 사람 그리고 파는 사람과 사는 사람들로 서로 다른 공간에서 모자라는 매개체로 시대를 설명하고 있다. 그들의 공간 역시 모자를 파는 공간, 만드는 공간, 소비하는 공간 등이다. 이러한 매장은 세련된 상품의 공간이었지만 돈 있는 소비자와 상점의 젊은 점원 간의 복잡한 사회적 관계를 형성하기도 했다.

당시는 다양하고 아름다운 모자들이 교외에서 사용하는 넓은 챙의 야외용 모자부터 실내외 공간과 도시 곳곳에서 여성들이 라이프스타일에 따라 구색을 맞추고 장식하는 매우 중요한 아이템이었다.

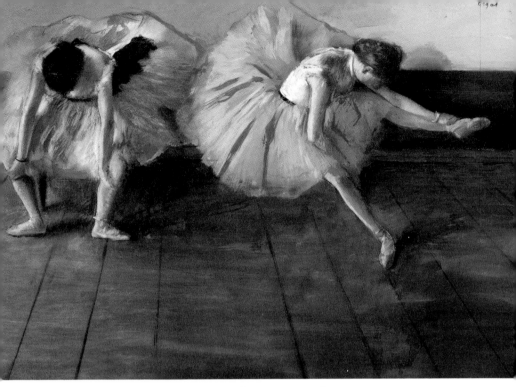

〈두 발레 무희의 휴식 Two ballet dancers(Deux danseuses)〉 1879
Pastel and gouache on paper 46×66cm, Shelburne Museum, Vermont

샌프란시스코의 Legion of Honor Museum에서는 2017년 〈드가, 인상주의, 그리고 파리 모자 무역Degas, Impressionism, and the Paris Millinery Trade〉이란 제목의 전시회가 열려 드가가 집중하여 작업했던 하이패션 모자와 그 모자를 만든 여성들을 조명한 바 있다.

당시에 유행한 각종 꽃을 만들어 표현한 모자로부터 새의 깃털, 박제를 한 새장식의 모자에 이르기까지 무수히 많은 다양한 소재와 색상과 질감을 표현하여 만들었다. 파리에만 1000명의

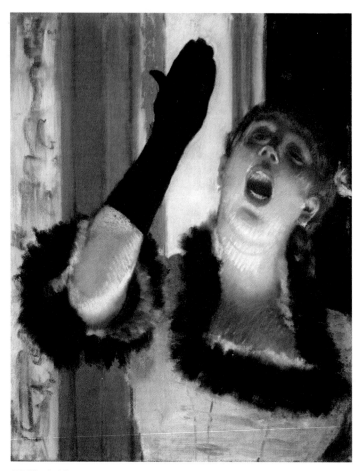

〈장갑을 낀 가수 The Singer with the gloves
(Chanteuse de Café, la chanteuse au gant)〉 1878
Pastel on Paper 53.2×41cm, Harvard Art Museum, Massachusetts,

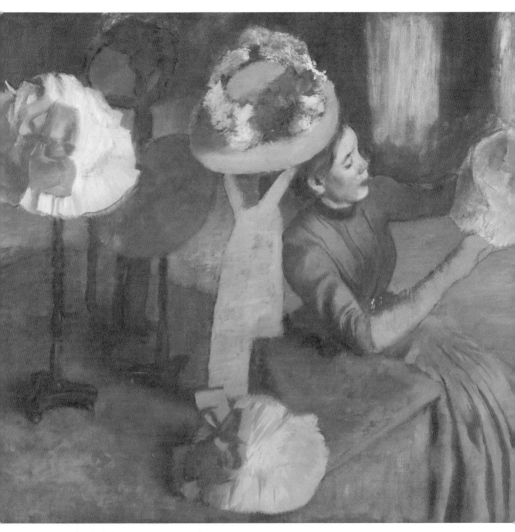

〈모자 상점 The millinery shop〉 1885
Oil paint on canvas 100×110.7cm, Art Institute of Chicago, Chicago

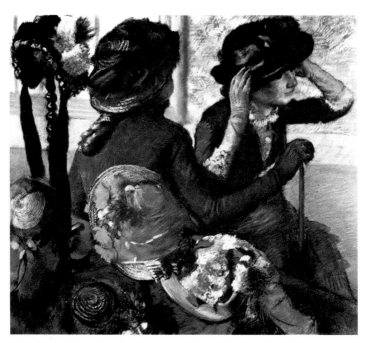

〈모자 상점 At the millinery 〉 1882
Pastel on Paper 75.5×85.5cm, Museo Thyssen-Bornemisza, Madrid

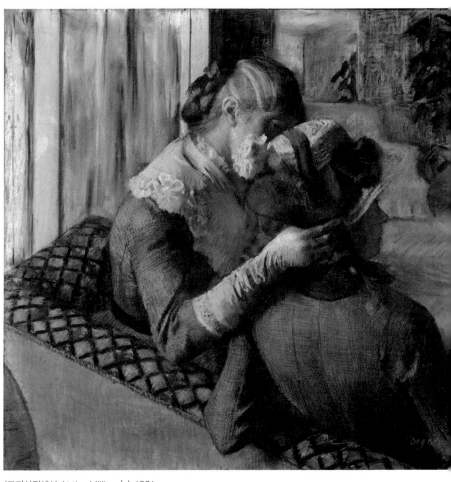

〈모자상점에서 At the Milliner's〉 1881
Pastel, Oil on Paper and laid down on canvas 69.2×69.2cm, The
Metropolitan Museum of Art, New York

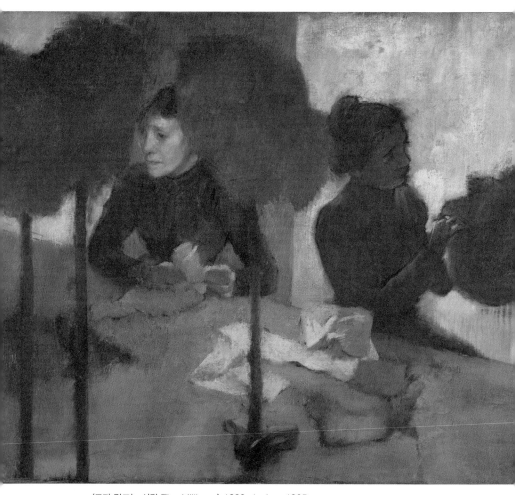

〈모자 만드는 사람 The Milliners〉 1882~before 1905
Oil on canvas 59.1×72.4cm, J. Paul Getty Museum, Los Angeles

밀리너milliner: 모자만드는 여성들가 있었다는 점을 볼 때 가히 모자는
당시의 시대상을 조명하기 적합한 여성 아이템이라 하겠다.

드가는 모자 상점의 판매원 혹은 제작자인 모더니스트와 모
자 가게, 상품으로서의 모자, 그리고 모자를 구매하려는 소비자
여성을 보여주었다. 이는 도시의 이면과 도시의 소비문화 그리고
상품과 관련된 근대적 의미가 담겨 있는 것으로 본다.

인상주의 화가들의 작품에 나타나는 여성 모자들

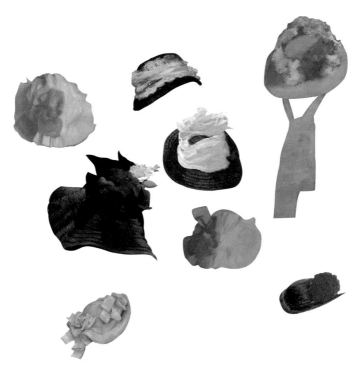

5

카이유보트 : 부르주아 플라뇌르

남성의 시선, 여성의 시선

카이유보트는 1870년대 후반부터 1880년대 초기에 걸쳐 근대도시 파리의 일상을 통찰력 있게 관찰하고 소비사회를 그렸다. 그 배경에는 파리의 도시 근대화 작업이 있었다. 제2 제정기 나폴레옹 3세의 지시로 오스만 남작이 시행한 파리 재건설 계획이 그것이다. 그 결과 좁고 구불거리는 골목이 사라지고 직선으로 뻗은 넓은 대로boulevard가 생겼다. 오래된 건물은 철거되고 새로운 아파트가 높게 들어섰다.

카이유보트의 경우는 작품의 주요한 배경이 주로 도시의 대로boulevard이다. 대표적인 작품 1878년 작품 〈비오는 파리의 거리 Paris street, rainy day〉는 근대화된 파리의 도시 풍경과 그 안의 부르주아 남녀의 플라뇌르적 분위기가 그대로 나타난다. 플라뇌르flaneur 의 개념은 보들레르Charles Baudelaire가 지칭한 용어로 도시를 배회

하고 도시를 관찰하는 남성을 지칭한다.

〈비오는 파리의 거리Paris street, rainy day〉에서 남성은 코트와 셔츠, 조끼, 바지의 스리피스 슈트에 실크 해트의 전형적인 부르주아 남성의 절제된 공식을 착용하고 있다. 여성이 입은 투피스의 코트형 재킷에 모피의 트리밍이 둘려져 있어 이 여성도 부유한 계층임을 알 수 있다. 스커트는 너무 퍼지지 않게 차분하고 우아한 라인을 보여준다. 높은 헤어 스타일과 진주 귀걸이로 부르주아 여성을 상징한 채 남성의 팔을 살짝 잡아 19세기에 파리의 우아한 품위를 보여주고 있다. 모던한 파리지엥과 파리지엔느의 패션이다. 남성의 콧수염, 코트에 보우 타이, 톤이 다른 하의의 조화가 매우 세련된 모습으로 표현되고 있다.

여기에서 흥미로운 것은 우산이다. 18세기까지 우산은 귀족 여성들의 전유물이었다. 우산은 강한 남성에게는 어울리지 않고 약한 여성을 보호하는 것으로 여겨졌다. 그러나 1848년 377개의 우산 상점과 1400명의 노동자들이 우산을 만들었다(이정아, 2021)는 사실로 우산의 사용이 매우 많아졌다는 것을 알 수 있다. 따라서 〈비오는 파리의 거리Paris street, rainy day〉의 등장인물들이 거의 모두 우산을 쓰고 거리를 걷는 파리시민들의 모습은 이전 시대와는 다른 새로운 풍경임은 분명하다.

이와 유사하게 1876년 〈유럽의 다리The Pont de l'Europe〉에서도 햇살 좋은 날 파리 근교 다리를 산책하는 부르주아 한 쌍의 남녀 모습이 그려져 있다. 엘레강스한 옷차림의 남성과 여성은 〈비오는 파리의 거리Paris street, rainy day〉의 여성처럼 검은색 의복과 모자 그리고 태양을 피하기 위한 도구로 우산을 사용하고 있다.

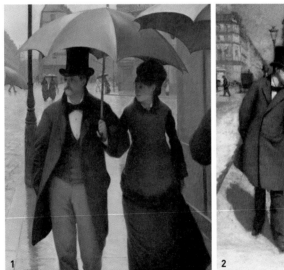

1. 〈비오는 파리의 거리 Paris street, rainy day〉의 부분
 Oil on canvas 212.2×276.2cm, Art Institute of Chicago, Chicago
2. 〈유럽의 다리 The Europe Bridge〉의 부분
 Oil on canvas 125×181cm, Musée du Petit Palais, Geneva

이밖에 카이유보트의 작품에는 따뜻한 햇볕을 받으며 길거리 카페에서 자수를 놓고 있는 여인들(카이유보트의 가족들로 알려진)과 〈인테리어, 창가의 여인Interior, Woman at a Window〉(1880)에서처럼 도시의 높은 아파트 창가에 서서 밖을 내려다보는 부르주아 여성의 모습을 찾을 수 있다. 아파트 실내 창가에서 밖을 보는 중산층 여성의 뒷모습과 그 옆에 창가에 낮아 신문을 읽고 있는 남성의 모습이 일부 보인다. 옆모습으로만 보이는 가장자리에 앉은 인물은 마치 그 내용에 심취한 듯 신문을 읽는다. 여성은 자기 생각에 골몰해 있지만, 건물 창을 통해 아래 도시의 대로를 내려다보고 있다. 맞은편 캔터베리 호텔 창문에서 또 다른 인물이 커튼을 통해 여자를 관찰하고 있다.

이 그림을 통해 그림을 보는 자는 그리움이 뒤섞인 고립과 외로움도 느낄 수 있을 것 같다. 정적인 몰입은 카이유보트의 작품에서 볼 수 있는 주제인데, 발코니, 창문, 다리에서 파리의 일상생활을 하는 주인공들을 관찰하게 한다. 카이유보트는 이 작품에서 새로운 오스만 도시계획을 반영해 창틀과 발코니의 구조를 은유적으로 제한하여 도시성과 고립 등 두 주제 사이의 긴장을 묘사한지도 모른다. 이는 근대 파리의 중상층의 삶과 그 심리적 내용까지 잘 포착하였다고 본다.

19세기 말 파리 부르주아의 일상을 다룬 카이유보트의 작품은 파리의 대로들과 그곳에 들어선 소비상품점, 새로운 아파트들이 낳은 근대 도시의 일상환경을 그리고 있음을 알 수 있다. 그리고 그 속에서 소비대상들이 만들어내는 시각적 스펙터클과 부르주아 소비자들의 소비행태 등 근대적 소비문화와 관련된 이미지를 시각화하고 있다.

이러한 도시는 부르주아 계급 소비자들에게는 매우 만족스러운 것이었고 파리 근대화의 자부심이었다. 길을 따라 관찰하고 걷고 산책하며 상점과 거리를 둘러보는 일종의 취미 혹은 유희가 유행이었던 것이다. 그 결과 19세기 말의 파리는 근대적 소비도시의 중심지로 자리 잡게 되었고 카이유보트의 그림 속에 그 모습이 고스란히 잘 나타나 있다.

카이유보트의 그림의 주제는 도시 속의 스트리트이며 주인공은 명백히 부르주아인 것이다. 이에 대해 프라이드(Fried, 1999)는 카이유보트를 도시의 인상주의자로 칭하며 그의 그림에는 도시 속의 사회적 이중성, 즉 여성과 남성, 일하는 자와 여유 있는 자가 대립하여 보인다고 하였다.

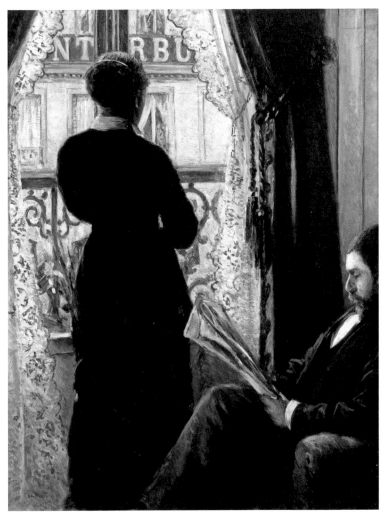

〈실내, 창가의 여인 Interior〉, Woman at a Window 1880
Oil on Canvas 116×89cm, Private Collection

6

베로 : 블르바드의 셀럽들

파리지엔느 패션

베로는 카이유보트와 같이 근대도시 파리의 상징인 대로 boulevard의 여성들을 많이 그린 화가이다. 그의 그림에는 마치 패션 플레이트처럼 치장한 아름다운 젊은 파리지엔들이 도시를 활보하거나 카페, 상점에서 생활하는 모습들이 잘 표현되어 있다.

1880년 작품인 〈대로를 건너는 젊은 여성Jeune femme traversant le boulevard〉에서는 선물 박스를 들은 젊은 여성이 대로를 건너기 위해 몸을 내밀고 있다. 여성은 상의에 타이트한 검정 재킷을 입고 있으며 그 아래에는 네이비 블루 색의 버슬 스커트를 조화롭게 착용하여 세련된 라인을 만들고 있다. 빨간 장식이 달린 검정 모자를 쓰고 매우 날씬하고 시크한 파리지엔느의 모습이다.

선물을 들고 거리를 활보하는 젊은 여성의 모습은 10년 후인 1890년 〈콩코드 광장의 파리지엔느Parisienne, Place of Concorde〉에서도

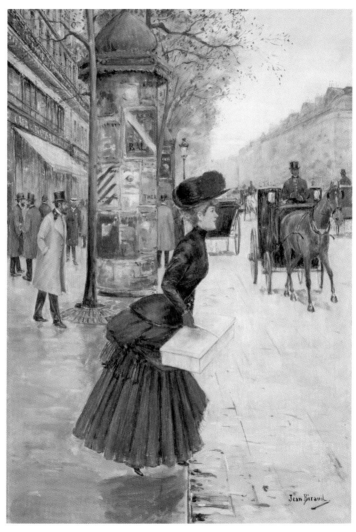

〈대로를 건너는 여성 Jeune femme traversant le boulevard〉 1880
Oil on panel 52.1×35.6cm, Private Collection

잘 나타난다. 앞서 설명한 다른 그림에 비해 여성의 옷은 조금 다르게 보인다. 버슬이 사라지고 스커트 길이는 약간 짧으며 상체의 소매는 부풀려지고 검정색 의상에 검정색 모피 목도리를 두르고 있다. 겨울의 모습으로 보이는데, 1880년대의 그림 속 여성의 의상과 비교하여 보면 1890년대 패션의 변화를 분명히 볼 수 있다.

베로의 작품 속에는 버슬 스타일의 의복과 화려한 모자로 한껏 치장을 한 젊은 여성이 대로를 걷는 모습, 대로에서 모자를 파는 젊고 아름다운 여성 모자장수, 음악회 특별석의 부르주아의 모습, 야외카페와 상점, 빵집 내부에서의 모습들이 그대로 표현되어 있다. 그리고 스케이트장에서 스케이트를 즐기는 두 여성도 나오는데, 주로 도시의 건물을 배경으로 하고 있다. 그림 속에는 복잡한 대로, 광장, 상점들, 극장 앞 등등 도시의 인공적 구조물들이 어우러져 잘 표현되어 있다. 영광과 번영의 시대, 부의 과시의 시대인 파리의 모습 속에서 여성들의 패션도 더욱 다양해지는 것을 알 수 있다.

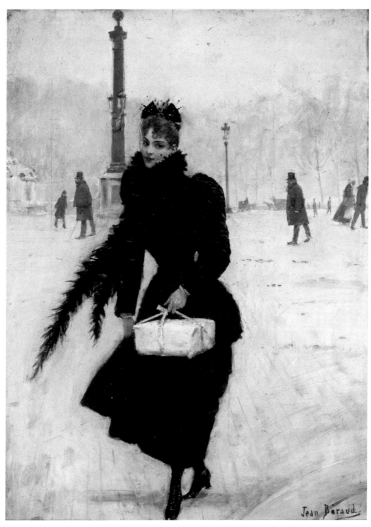

〈콩코드 광장의 파리지엔느 Parisienne place de la Concorde〉 1890
Oil on canvas 47.7×39.8cm, Musée Carnavalet, Paris

⟨파리 드니즈 거리 Le boulevard st. denis paris⟩ 1870s
Oil on canvas 37×55cm, Private Collection

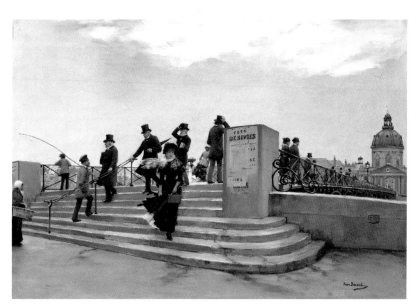

〈퐁데자르의 바람 부는 날 A Windy Day on the Pont des Arts〉 1880~1881
Oil on canvas 39.7×56.5cm, Metropolitan Museum of Art, New York

7

르누아르 : 여가, 즐거움, 부르주아

그리고 부르주아처럼

르누아르의 경우는 매우 다양한 파리 도심과 근교의 장소들을 통해 파리 시민들의 여가생활을 따뜻하고 활기차게 표현하였다. 부르주아들의 여유로움과 치장, 그리고 계급을 알 수 없는 계층 혹은 부르주아처럼 보이고자 하는 하층 사람들의 즐거움도 함께 보여준다.

1870~1880년대 〈선상에서의 점심 식사Lunch of the Boat〉처럼 야외의 즐거운 모임과 실내외, 상류층, 하층민들의 다양한 무도회의 모습, 공원 그리고 가정에서 독서하는 여성이나 피아노 치는 여성 등 보수적 부르주아들의 생활을 그렸다. 그리고 〈우산The Umbrellas〉처럼 거리의 소녀 상인과 그 배경으로서의 우산을 표현하여 대량생산되는 소비재가 넘쳐나는 풍요로운 문화를 긍정적으로 표현하고 있다.

르누아르의 즐거운 그림 중 대표적인 것은 무도회의 장면이다. 〈시골의 무도회Dance in the country〉(1883)는 시골 농촌의 즐거운 한때를 표현하였다. 이날은 부르주아처럼 장갑을 끼고 부채를 든 채 잔잔한 꽃무늬 직물 무늬가 있는 버슬 형태의 스커트를 입고, 스커트자락에는 플리츠가 잡힌 드레스와 붉은 모자로 치장을 한 여성이 보인다. 그녀는 즐거운 웃음을 지으며 춤을 추고 있다. 행복한 여가를 느낄 수 있다. 한 바퀴를 돌며 빠르게 춤을 추었는지 남성의 모자가 바닥에 떨어져 있고 여성은 웃고 있다. 행복하고 따사로운 순간이다.

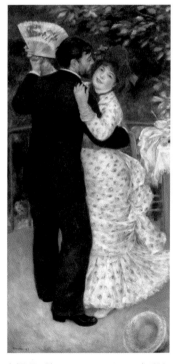

〈시골의 무도회Dance in the country〉(1883)와 대조되는 정적인 무도회의 모습은 〈도시의 무도회Dance in the City〉(1883)에서 볼 수 있다. 이 그림은 도시의 실내에서 열린 저녁 무도회장을 그리고 있다. 격식 있는 차림의 남녀가 춤을 추고 있다. 검정 이브닝코트를 입은 남성과 머리의 흰 꽃장식을 하고 흰색 버슬 드레스를 맞추어 차려입은 여

〈시골 무도회 Dance in The Country〉 1883 Oil on canvas 180×90cm, Musée d'Orsay, Paris

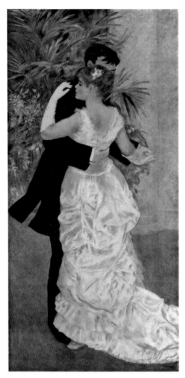

〈도시의 무도회 Dance in the city〉 1883
Oil on canvas 90×180cm,
Musée d'Orsay, Paris

성이다. 버슬 드레스는 소매가 없고 등이 깊게 파진 밤의 야회복이다. 스커트 자락의 트레인은 매우 길게 늘어져 각종 주름 장식으로 우아하게 장식되어 있다. 마치 천천히 움직이고 있는 듯한 느낌을 받는다.

또 다른 무도회의 그림은 〈부지발의 무도회Dance at Bougival〉(1883)이다. 부지발Bougival은 센느Seine 강 왼편에 위치한 파리의 근교의 소도시이다. 춤추는 남녀의 옷은 흰색과 짙은 청색으로 밝고 어두운 색의 대비가 뚜렷하며, 여성의 빨간 모자와 남성의 노란 모자도 대비가 되어 인상적이다. 옷차림으로 보아 부르주아는 아니며, 여성의 드레스에 가느다란 벨트가 있고 소박한 모습이지만 스커트 자락은 잔주름으로 율동미를 주고 있다. 이들의 뒤편에는 야외에서 흥겹게 담소하고 있는 인물들의 모습이 보인다. 이 그림은 카페를 찾는 사람들의 활기찬 장면에 둘러싸인 두 명의 춤추는 남

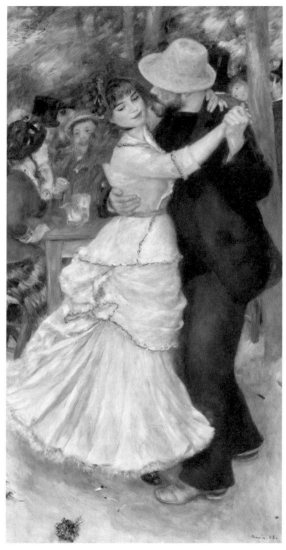

〈부지발의 무도회 Dance at Bougival〉 1883
Oil on canvas 181.9×98.1cm, Museum of Fine Arts, Boston

녀를 묘사한다. 그림의 실제 주인공에 대해서 르누아르 자신과 친구 수잔느 발라동Suzanne Valadon이라고도 하며 수잔느와 폴 르호테Paul Lhote를 묘사한다는 것으로 보기도 한다. 실제 모델이 누구든 이 작품은 움직이는 느낌을 잘 전달하여 관객도 마치 실제로 그곳에 있는 것처럼 느끼게 해준다. 르누아르는 주로 파스텔 색상을 많이 사용했지만 모자에는 생생한 선명한 색채를 표현했다는 특징이 있다.

르누아르의 작품에는 오페라 하우스의 내부를 그린 그림도 다양하게 나타나는데, 그림의 초점은 무대가 아닌 오페라를 즐기는 관람석을 위주로 되어 있다. 드가의 그림이 무대의 공연자와 무대 뒤의 모습에 집중했던 것과 사뭇 다르다. 르누아르의 그림은 관람객으로서 여가문화를 즐기는 상류층 여성 인물에 초점이 부여되고 있다. 당시 오페라의 VIP 박스석은 부를 과시하거나 이성을 유혹하기 위한 장소로 매우 인기가 높았다. 이러한 특별석을 차지한 여성과 남성은 무대뿐 아니라 다른 관람객도 훑어 볼 수 있는 유리한 위치로, 당시 최신의 멋진 금장식의 망원경은 필수였다. 옷차림의 치장과 함께 망원경은 부유한 계층의 상징이자 필수품이었다.

르누아르의 작품 1874년의 〈관람석Theatre box(Le lodge)〉에서는

여성의 치장이 매우 자세히 강조되고 있다. 여성의 상의 부분은 흰색과 검정색의 폭이 넓은 실크 직물이 교차되어 만들어져 스트라이프 같이 장식적으로 보인다. 목에는 진주 목걸이를 겹겹이 두르고 또한 레이스로 장식하여 부를 과시하는 여성임을 알 수 있다. 또한 최신의 헤어스타일에 꽃장식을 하고 가슴과 허리에도 장식을 하였다. 저녁에 잘 어울리는 흰색 새틴의 장갑은 필수품목이다. 앞선 다른 화가들과 달리 르누아르는 도시의 다양한 모습들을 주로 즐거운 분위기의 사람으로 표현하였다.

또 다른 오페라 하우스의 박스석 그림 〈극장에서At the Theatre(La Première Sortie)〉(1876~1877)에서는 검은 옷차림의 젊은 여성의 옆모습이 묘사되어 있다. 여성은 목 주위에 빳빳한 레이스 칼라의 주름장식이 깔끔하고 화사하게 보이며 소매에도 같은 주름으로 장식한 드레스를 입고 있다. 드레스는 가슴의 라인이 잘 정돈되어 보이는 타이트한 모습이고 모자는 챙이 없이 매우 장식적으로 보인다. 제목에서처럼 그녀는 극장에 처음 외출하였는지 호기심에 몸을 세우고 극장을 둘러보고 있는 느낌이다. 그림의 배경으로 많은 관람객이 가득한 모습이 그려져 있어서 부르주아들의 여가문화의 유행이 대단했음을 알 수 있다.

한편 야외 정원에서의 젊은 남녀의 친근함을 표현한 〈정원에

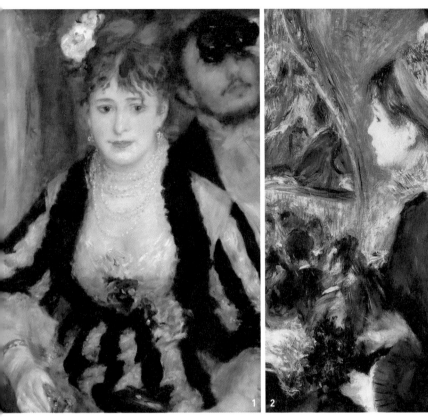

1. 〈관람석 Theatre box(Le lodge)〉 1874
 Oil on canvas 80×63.5cm Courtauld Gallery, London
2. 〈극장에서 At the Theatre(La Première Sortie)〉 1876~1877
 Oil on canvas 65×49.5cm National Gallery, London

서〈In the Garden〉(1885)는 밝은 회색 정장을 입은 청년이 소녀의 손을 부드럽게 잡고 다른 손은 허리에 감고 사랑스럽게 쳐다보고 있으며 소녀는 정면을 응시하고 있다. 마치 사랑 고백을 하는 순간처럼 청년은 간절하고 소녀는 많은 생각을 하는 듯하다.

소녀의 옷은 블루와 화이트로 만들어졌는데 토르소는 네이비 블루로 딱 달라붙게 재단되어 몸통의 실루엣이 드러나며 상의에 단추가 달려있다. 높은 칼라의 안쪽에 흰색 러플이 달린 속 블라우스가 보인다. 스커트는 흰색에 파란색의 선장식이 넓게 이중으로 보이며 무릎 아래에는 폭이 넓은 플리츠가 한쪽 방향으로 흐르고 있다. 끈이 달린 굽이 있는 갈색 구두까지 머리에서 발끝까지 잘 차려입은 모습이다. 정원의 아름다움과 테이블위의 꽃들과 소녀의 모자에 달린 꽃장식 등 모든 것이 행복하고 아름답게 표현되어 있다. 르누아르는 그 사회의 삶과 평범한 사람들의 삶의 행복한 순간들을 잘 포착하고 묘사하여 특히 중산층 여성의 아름다움과 자연의 건강한 아름다움을 잘 보여주고 있다.

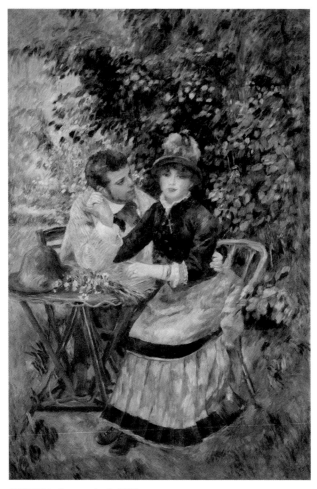

〈정원에서 In the garden〉 1885
Oil on canvas 170.5×112.5cm
Hermitage Museum, Saint Petersburg

제4장

파리지엔느의
패션 모더니티

파리지엔느가 되는 두 가지 방법

그렇게 태어나거나
그렇게 입거나

Arsène Houssaye

인공적 실루엣의 빠른 유행 : 타이트 보디스, 플리츠, 버슬

패션연구에는 다양한 차원이 있다. 그중 하나는 의상을 일종의 표현 매체로서 간주하고 패션을 사회적 커뮤니케이션 수단으로 해석한다. 시각적 언어나 은유적 수단으로서 패션을 살펴보아 그 시대와 문화를 들여다보는 것이다. 이러한 은유 내지 한 시대의 물질적 문화, 그리고 입는 자 혹은 치장하는 자의 의도가 파악되는 표현 매체로서의 패션은 그 시대의 기호로서 상당한 의미를 갖게 된다.

19세기 프랑스의 보들레르는 패션을 통해서 근대성을 구체적으로 볼 수 있다고 하였다. 패션은 흐르는 것이고 변화하는 속성이 있다. 따라서 패션은 일시적이라는 본질 때문에 일시적이고 덧없는 모더니티를 가장 잘 표현한다고 하였다. 그는 아주 사소하고 일상적이며 매일 빠르게 변화하는 패션이야말로 가장 쉽고

가장 스펙터클한 것으로 인정하였다.

앞에서 살펴본 것처럼 인상주의 화가들의 작품은 주로 1860
년대부터 1880년대까지 약 30년 동안 많이 그려졌다. 19세기 파
리 도심과 근교 그리고 실내외를 가리지 않고 화가의 관찰에 의
한 변화의 순간을 담았다.

이들의 작품 속에서 눈에 띄는 것은 짧은 시기별로 여성 의복
의 실루엣이 그 어느때 보다 빠르고 인공적으로 변화하고 있다는
점이다. 인공적 실루엣의 빠른 유행과 변화는 소비자인 여성의
요구이자 당시의 기술적 진보에 의한 제조과정의 발전과도 관련
이 있다.

서양패션사의 흐름에서 보면, 중세 이후 18세기까지 여성복
실루엣은 거의 100년 주기로 변화하였다. 거의 변화가 없을 정도
이다. 그러나 이 시기에는 대략 10년 전후의 주기로 여성 실루엣
의 변화가 빠르게 진행되고 있어 이전 시기와 매우 다른 여성 패
션의 변화를 보여준다.

특히 스커트 형태의 변화에 의한 실루엣의 변화는 1840년대
부터 남성의 패션이 점점 더 단순하고 절제되는 것과 달리 여성
패션은 더욱 화려해졌다. 19세기 중반부터 더 빠르게 진행되어 크
리놀린crinoline, 버슬bustle 그리고 S커브 스타일로 연결되며 세기말

과 20세기로 들어간다. 크리놀린 스타일은 허리로부터 스커트 폭이 매우 넓게 퍼지는 스타일로 역사상 스커트 폭이 가장 넓었다.

1860년대의 회화작품에서는 나이 지긋한 여성들에게까지도 크리놀린 스타일의 풍성한 실루엣이 나타났다. 이러한 경향은 마네의 그림에서 잘 나타난다. 1862년 마네가 그린 〈튈르리의 음악회Music in the Tuileries Garden〉에서 대중들 대부분은 정장을 차려입고 모자를 쓰고 있다. 노란색의 무늬가 없는 풍성한 옷을 입고 정면을 바라보며 앉아 있는 두 명의 여성은 부채를 들고 있다. 야외임에도 의자에 우아하게 앉아 있는 모습에서 부르주아 계급의 나이가 있는 여성임을 알 수 있으며, 모두 크리놀린 스타일의 풍성한 드레스 가운을 입고 있음이 보인다. 스카이 블루 색상의 챙이 넓은 야외용 보넷을 쓰고 턱 아래 커다란 리본으로 장식한 당시의 유행 스타일이다. 검은 레이스의 베일까지 착

마네 〈거리의 여가수 Street Singer〉 1862 부분
Oil on canvas 105.8×171.1cm,
Museum of fine Arts, Boston

용한 것으로 보아 나이 지
굿한 모습의 보수적 부르주
아 여성임을 알 수 있다.

　같은 해에 그린 〈거리
의 여가수Street Singer〉에서도
당시의 유행한 실루엣인 크
리놀린 스타일을 볼 수 있
고, 특히 겉옷의 코트 역시
스커트처럼 풍성하게 확대
되어 있음을 잘 알 수 있다.

　이러한 역사상 가장 확

모네 〈정원의 여인들 Women in a Garden〉 1866 부분
Oil on canvas 255×205cm, Musée d'Orsay, Paris

대된 스커트 실루엣은 이후 점차 자연스럽게 차분해진다. 1866
년 모네의 〈정원의 여인들Women in the Garden〉에서도 크리놀린 스
커트가 잘 나타나고 있다. 그러나 부자연스러울 정도로 과하지
않고 다소 가라앉아 자연스러워 보인다. 마네가 그린 1868년도
작품인 〈발코니balcony〉에서 두 명의 부르주아 여성(화가 모리조
Morisot와 바이올리니스트 클라우스Claus로 알려진 두 여성)이 아파
트 발코니를 통해 밖을 쳐다보는데, 이들의 의상 역시 과도한 실
루엣은 보이지 않고, 적당한 부풀림의 흰색 드레스에 우아하고

마네 〈발코니 The Balcony〉 1868~1869
Oil on canvas 170×124cm, Musée d'Orsay, Paris

세련된 모습을 볼 수 있다.

그러나 1870년대에는 명확히 버슬 실루엣의 전성기였다. 버슬 스타일은 여성의 스커트의 주름을 뒤로 걷어 올려서 엉덩이 부분을 부풀린 스타일을 말한다. 크리놀린이나 버슬, 혹은 스커트 자락 안쪽에 가벼운 고정된 기구를 넣어 형태를 잡거나 패티코트를 활용하기도 한다.

앞서 살펴본 인상주의 화가들의 작품은 제작 연도가 주로 1870년대부터 1880년대까지가 많은데, 이 시기는 버슬 스타일의 전성기이자 가장 화려하고 세밀한 장식과 주

티소 〈선상 무도회 The Ball on Shipboard〉 1874 부분
Oil on Canvas, 84×130cm,
Tate Gallery, London

름장식이 화려하였던 시기이다. 앞에서 보는 실루엣은 가늘고 길지만 옆에서 보면 엉덩이 부분이 부풀려 거의 직각으로 강조되고 있고, 뒤에서 보면 스커트 뒷자락인 트레인이 길게 늘어져 매우 가늘고 긴 리니어한 실루엣을 보여준다. 앞모습과 옆모습, 뒷모습이 각각 다른 스타일이다.

1870년대에 그려진 티소의 그림 속 여성들은 세련되고 고급스럽게 치장한 젊은 여성들의 의상에서 이러한 경향이 잘 나

1. 베로 〈대화 The conversation(La conversation)〉 19C 부분
 Oil on canvas 55.9×39.3cm, Private Collection
2. 르누아르 〈그네 The swing(La Balancore)〉 1876 부분
 Oil on canvas 92×73cm, Musée d'Orsay, Paris
3. 베로 〈호텔에서의 밤의 무도회(Une soirée dans l'hôtel〉 1878
 Oil on canvas 65.1×116.8cm, Private Collection
4. 르누아르 〈파리지엔느 La Parisienne〉 1874 부분
 Oil on canvas 163.5×108.5cm, National Museum, Cardiff

타난다. 1878년 〈무도회The ball〉나 1874년 〈선상무도회The ball on shipboard〉에서 오버스커트를 뒤로 끌어 올리고 드레이프 진 버슬의 인공적인 실루엣을 잘 볼 수 있다.

〈무도회The ball〉의 뒷모습은 여성의 보디스가 매우 타이트하고 슬림하며, 낮은 엉덩이에, 버슬 부분에 위치하여 자연스럽게 흐르는 듯 마치 물고기의 꼬리지느러미가 연상되는 리니어한 실루엣으로 나타난다.

이와 유사한 긴 트레인의 리니어 버슬 실루엣은 티소의 1883~1885년 〈야망의 여성A woman of ambition〉이나, 카이유보트의 1878년 〈호텔에서의 밤의 무도회Soirée in hotel〉에서도 유사하게 잘 보여진다. 두 작품에서 나타나는 리니어하고 긴 트레인의 버슬 실루엣 역시 물고기 꼬리처럼 늘어져 주로 밤의 드레스에 나타나는 특징이 된다.

선상 무도회에 참여한 여성들은 흰색 드레스에 검은색 혹은 진한 네이비 선과 리본으로 장식을 한 버슬 드레스를 경쾌한 모습으로 착용하고 있어 밤의 드레스와 차별화되고 있다.

티소 〈점원 La Demoiselle de magasin(Shop Girl)〉 1883~1885 부분
Oil on canvas 146.1× 101.6cm, Art Gallery of Ontario, Toronto

1870년대 낮의 일상복은 다소 슬림하고 밤의 의상보다는 심플한 버슬 실루엣이다. 르누아르의 1876년 작품 〈그네The swing〉 속의 여성 실루엣을 보면 정확히 정면의 모습이 슬림하고 긴 실루엣을 확인할 수 있다. 조금 더 포멀한 멋을 낸 1874년 르누아르의 〈파리지엔느Parisienne〉에서는 버슬의 인공적 실루엣이 완벽하게 보인다.

티소의 1878년의 〈점원Shop girl〉에서 일하는 도시의 여점원이 착용한 복장을 보면 단정하고 차분하며 모던한 세련미가 드러난다.

마네의 1879년 작품 〈온실에서In the conservatory〉에서는 더욱 좁아진 실루엣의 데일리 투피스 차림의 우아한 여성이 보인다. 일상적 낮의 옷에 해당하는 그림에서 상의가 타이트하고 요크 절개가 있으며 단추가 좁게 달려있다. 그리고 동색의 스커트는 뒷자락이 옆으로 의자에 올려져 있는데, 규칙적인 주름이 잡혀있음을 알 수 있다. 회색의 슈트에 노란색 모자와 리본 장식, 그리고 장갑과 파라솔까지 노란색으로 조화롭게 치장한 모습이다.

이처럼 인상주의 회화에 나타나는 여성의 실루엣은 1860년대의 거대하게 확대되었던 크리놀린 모습에서 10년이 안되어 폭이 점차 가라앉고 자연스러워지다가 몸통이 매우 타이트하고 허리는 가늘며 엉덩이 부분이 강조된 인공적인 리니어한 스타일

로 바꿔어 유행하였을 것으로 짐작된다.
1870년대에는 여성의 힙을 강조하는 인공
적이고 관능적인 버슬 스타일이 지배적으
로 나타난다.

그러나 스커트 자락이 풍성하고 정교하
게 장식되거나 힙을 강조하는 주름이 만연
한 반면 상의의 몸통bodice은 점점 타이트해
지는 대비현상이 나타난다. 이전 시대의 낭
만적 부풀림이 상의에서는 사라지고 몸통
과 소매에 정교한 여러 장의 패턴들로 재단
되고 만들어져 인체에 딱 달라붙는 모습이

〈여행자(신부들러리) The Traveller
(The Bridesmaid)〉 1883~1885 부분
Oil on canvas 147.3×101.6cm,
City Art Gallery, Leeds

다. 그리고 작은 보디스의 인체미를 드러내듯 타이트한 재킷의 형
태가 유행된다.

상의의 앞판과 뒤판은 몸의 곡선에 잘 맞도록 여러 장의 패턴
들로 연결되어 여성적 실루엣을 드러내며, 단단히 고정되고 뒷자
락을 조금 더 길게하여 여성의 몸통은 더욱 가늘고 길게 연출이
되었다.

고도의 정교하고 섬세한 테크닉에 의한 여성성의 표현은 재
봉틀의 발명과 봉제기술의 발전에 관련될 것이다. 또한 사회적

으로 남성에게는 신사로서의 절제된 남성성을, 여성에게는 아름답고 사랑스러운 여성성을 요구하는 사회적 의식, 시대적 상황이 표현된 것으로 본다.

그러나 인상주의 화가들이 사실적인 도시 생활을 잘 표현한 만큼, 드가가 그린 세탁부나 다림질하는 여성처럼 고된 노동계층의 옷차림은 단순한 상의와 하의의 노동복을 입은 모습이 나타났다.

1880년대 작품에는 버슬 실루엣이 더욱 단단하고 인공적인 모습으로 나타난다. 마네의 〈폴리 베르제르의 술집 A bar at the Folies-Bergère〉의 여종업원의 타이트하고 딱딱한 보디스와 티소의 〈여행자 The Traveller〉의 여성의 타이트한 재킷과 스커트의 규칙적인 주름을 이용한 인위적 형태, 그리고 베로의 1883년 〈특별석 The box by the stalls〉의 여성의 옆모습은

버슬의 절정을 보여주는데, 허리와 엉덩이가 직각이 되는 형태의 인공적 모습이 잘 나타나 있다.

그리고 베로의 1883년 〈베리테의 극장앞 밤의 대로 The boulevard at night in front of

베로 〈특별석 The box by the stalls〉 1883
Oil on canvas 65.5×81.4cm,
Musee Carnavalet, Paris

theatre des Varietes〉에서도 직각에 가까운 버슬 스타일의 코트에 모피가 장식되어 인공적이고 관능적인 모습이 나타나고 있다. 1880년대 말부터 1890년대로 가면서 베로의 경우는 졸라맨 허리를 더욱 강조하였다. 1880년대의 타이트한 소매보다는 다소 부풀려지는 소매형태가 나타나며 스커트는 1880

티소 〈La galerie du HMS Calcutta(Portsmouth)〉 19C 부분 Oil on canvas 68.6×91.8cm, Tate Gallery, London

년대보다는 부드러워지는 실루엣으로의 변화가 그림에 고스란히 나타나고 있다.

따라서 인상주의 회화 속의 도시 여성들의 실루엣은 최고로 확장된 크리놀린에서 부드러운 크리놀린으로, 부풀리는 방식으로 변하는 것이 나타난다. 그리고 다시 자연스런 버슬과 긴 트레인의 리니어 실루엣에서 인공적인 조형성이 강한 딱딱한 버슬 실루엣으로 변하는 모습이 담겨있다. 마지막으로 버슬의 확대와 과장이 조금 가라앉고 흐르는 듯이 자연스런 실루엣으로의 변화도 인상주의 그림에 그대로 나타나 19세기 후반 아르누보 스타일의 등장을 예고하고 있음을 알 수 있었다. 반 세기 동안 이러한 다양하고 빠른 유행의 변화를 보여준 시기는 이전에 없었다.

커닝톤(Cunnington, 2003)은 그의 저서 『Fashion and Women's Attitudes in the Nineteenth Century』에서 1870년대를 '장식적인 70년대'라고 소개한다. 그는 당시 다양한 주름과 리본 장식의 과도한 활용을 대표적 패션 유행으로 기술하고 있다. 1855년 이후 재봉틀의 대량생산이 가능해졌고, 의복디자인에도 재봉틀의 영향이 미쳤다. 이러한 기술의 발전은 계급이나 사회적 신분에 관계없이 누구나 자신을 꾸미는 수단으로써 플리츠, 러플, 개더 등 각종 주름 장식을 활용할 수 있는 계기를 제공한 것이었다.

인상주의 회화 속에서도 이러한 모습이 잘 나타나는데, 의복의 많은 주름과 리본 장식이 특정 계급과 상관없이, 장소에 상관없이 공공장소에서 자신을 두드러지게 하는 표현으로서 매우 적극적으로 애용되었다. 카페, 공원, 도심 산책, 술집, 길거리, 서커스관람, 음악회, 무도회장 등 여가활동의 도시 어디에서나 여성들의 의복에는 각종 주름이 많이 나타난다. 그리고 부르주아 여성, 화류계의 여성, 보수적인 가정주부, 물건 파는 거리의 소녀, 점원을 가릴 것 없이 모든 계층의 여성들이 주름 장식에 매료되어 대유행하였다.

하층계급의 술 취한 여성들을 그린 마네의 〈자두 브랜디Plum

Brandy〉나 드가의 〈압생트를 마시는 사람L'Absinthe〉에서조차도 플리츠 장식 의상을 잘 볼 수 있다. 술에 반쯤 취해 도심의 허름한 카페 구석에 앉아 있는 매춘부의 모습에서 금색의 레이스로 장식한 모자, 핑크색 재킷에 주름 장식의 흰 블라우스가 고단한 도시 뒷면의 여성 모습과 대조를 이룬다.

야외의 피크닉이나 공원에서는 화이트나 줄무늬의 스포티한 의상에 장식 주름이 표현되었고, 모자의 활용이 두드러졌다. 또 밤의 무도회에서는 보디스 부분은 타이트하고 목선이 올라오고 소매도 타이트하지만 레이스 장식과 보디스의 재단선, 버슬의 규칙적 주름 그리고 러플과 잔잔한 프릴 등 매우 섬세한 장식으로 세련미를 극대화하였음을 알 수 있다.

티소의 1878년 〈무도회The ball〉의 의상은 노란색 가운이다. 흰색 레이스 블라우스에 타이트한 보디스의 프린세스 라인(일명 찰스 프레데릭 워스 스타일Charles Frederick Worth Style), 옷자락이 바닥에 끌리듯 길고 마치 물고기 꼬리지느러미처럼 리본들이 층층이 달려있다. 이러한 스타일은 티소의 1883년경의 다른 그림 〈야망의 여인A woman of ambition〉에서도 매우 유사하게 나타나 제목에서 암시하듯 나이 지긋한 남성과 동행한 무도회의 젊고 스타일리시한 당당한 애인으로서 여인의 모습이 보인다.

티소 〈무도회 The ball, 1878〉 부분
Oil on canvas 90×50cm, Musee dOrsay, Paris

르누아르는 즐거운 여성, 실내의 여성, 보수적이고 조신한 여성들, 가령 독서나 피아노 치는 여성들의 그림이 많으나 그 여성들의 의상에서도 주름 장식의 유행은 잘 나타난다.

결국 인상주의 회화에서는 1870년대를 중심으로 공공장소는 물론이고 가정에서조차도 여성들의 의상에서 자신을 아름답게 표현하고 유행과 부를 과시하는 방법으로 프릴, 러플, 개더, 플리츠, 리본 등의 다양한 방법으로 주름의 장식을 과도하게 표현하는 것을 알 수 있었다. 이는 재봉틀의 발명에 의한 기술적 진보에 있어 가능하였다. 재봉틀의 발명과 발전은 1870년대를 장식의 시대decorative 70's로 규정짓는 데 매우 중요한 배경이다.

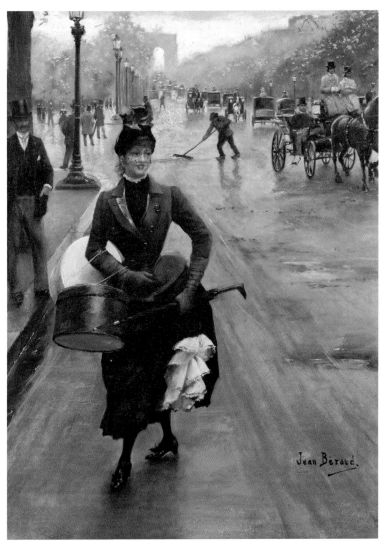

〈샹제리제 거리에서 모자를 파는 여인 La Modiste Sur Les Champs Elysees〉1888
Oil on canvas 45.1×34.9cm, Private collection

도시적 블랙 시크 : 파리지엔느의 색

　　인상주의 회화는 색채의 향연으로 알려져 있다. 밝은 빛의 시 시각각 변화하는 색들, 아름다운 야외의 풍경, 그리고 그 속에서 즐거운 사람들의 색채는 매우 다양하고 화려했다. 당시 인공염료의 발명과 기술적 진보로 이전시대 보다는 의복의 색상이 화려해졌다. 특히 1856년 아닐린 염료의 개발을 시작으로 모브색_{mauve} 즉 자색, 보라색의 퍼플과 자홍색의 붉은 빛의 인공적 색상을 만들 수 있게 되었고, 1872년에 리옹 블루와 메틸 그린, 그리고 1878년에 강한 붉은 색과 같은 새로운 색상을 시장에 선사했다.

　　그런데 인상주의자들의 '근대 도시공간'을 배경으로 하는 회화 속에 나타나는 여성들의 패션 중 화려해진 색채와 더불어 눈에 띠는 것은 바로 검정색이었다. 즉 일종의 도시 기호로 검정색이 남성의 색, 도시근로자의 색이 아니라 도시 여성의 유행색으

로 일조를 하는 것이다.

　이러한 상황을 영국의 BBC 방송에서는 19세기 파리를 한 마디로 묘사하며 '하늘은 보통 회색이고 패션은 항상 검정색이 다'(Farago, 6 July 2015)라고 지적한 것과 일치하듯 인상주의 화가들의 작품에서 검정색은 과거와 다른 근대적 감각으로 등장 한다.

　검정은 과거로부터 상복이나 미망인의 옷, 민속복, 수도복의 이미지에 사용되었다. 일반적으로 20세기 코코 샤넬의 리틀 블 랙 드레스에 사용된 검정색으로부터 우리는 검정을 현대패션의 색으로 간주하고 있다. 남성들의 검정색은 이미 댄디즘과 부르주 아, 프티 부르주아의 색으로 정착이 되었다. 하지만 도시공간을 그린 인상주의 회화에서는 근대 도시공간과 함께 여성들의 의상 에서 지위와 나이에 상관없이 나타나는 검은색 패션은 어떤 의미 일까?

　사실 19세기 초반까지도 검정 드레스가 결코 여성 패션과 연 결되지는 않았다. 검정은 노인의 색이며 1860년대 초까지만 해 도 더러움을 감출 수 있는 목적의 숄이나 코트에 기능적으로 사 용되었다. 그러나 1860년대 말부터 완전히 패셔너블한 색이 되 었다(De Young, 2009). 이후 1870년대부터 인상주의 회화 속에

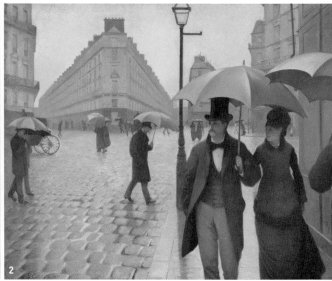

1. 르누아르 〈검은 옷을 입은 두 소녀 Two Girls in Black〉 1881
 Oil on canvas 80×65cm, Pushkin Museum, Moscow
2. 카이유보트 〈비오는 파리의 거리 Paris street, rainy day〉 1878
 Oil on canvas 212.2×276.2cm, Art Institute of Chicago, Chicago

서 검정은 새로운 의미를 가진 기호로 나타나기 시작했다.

1877년 카이유보트가 그린 〈비오는 거리의 모습Paris Street.
Rainy Day〉에서는 고급스런 검정색의 패션을 볼 수 있다. 진주 귀
걸이를 한 부르주아 여성은 모피로 살짝 트리밍이 된 고급스런
검정 코트를 입고 있어 도회적 분위기의 세련미를 보인다.

마네의 1873년 〈오페라 극장의 가면무도회Masked ball at the
opera〉에서는 검은색 가면과 검은색 옷을 입은 한 무리의 남녀들이
서로 은밀함을 암시하고 한편으론 노골적인 묘한 분위기이다.

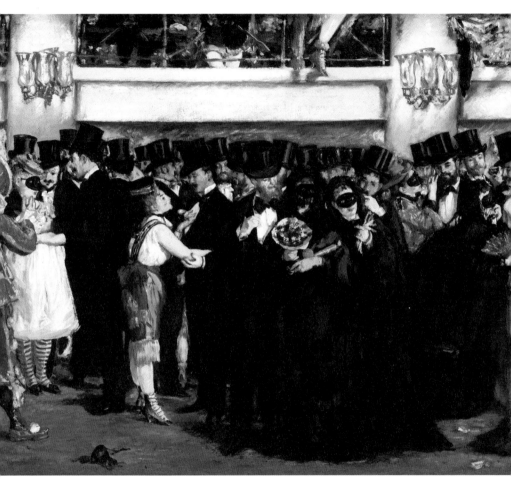

마네 〈오페라 하우스의 가면 무도회 Masked Ball at the Opera〉 1873
Oil on canvas 59×72,5cm, National Gallery of Art, Washington, D.C.

르누아르 〈마담 하트만의 초상 Portrait of madame Hartmann〉 1874 Oil on canvas 183×123cm, Musée d'Orsay, Paris

화려한 색채로 즐거움을 표현한 화가인 르누아르 역시 1881년 〈검은 옷을 입은 두 소녀Two girls in black〉, 〈극장에서At the theatre〉(1876~1877), 〈우산The umbrellas〉(1880~1886)에서 검정색 의상은 일상복에, 노동계층의 일하는 옷에 그리고 도심의 카페에서 일상적 모임이나 저녁 오페라 관람복으로도 사용되고 있었다.

그런가 하면 1874년 〈마담 하트만의 초상Portrait of madame Hartmann〉이나 마네의 1876년 〈파리지엔느Parisienne〉의 세련된 파리 여인의 의상색도 모두 완벽한 검정색이며 카이유보트, 베로의 그림에서도 도시 곳곳의 세련된 여성들이 검은 옷을 입고 있어 사회적 계급이나 장소를 불문하고 검정색은 도시에서 매우 유행했던 것으로 생각된다.

이러한 현상에 대한 설명으로 설득력 있는 것은 드 영(De Young, 2009)이 설명하고 있는 '섹시한 미망인과 어두운 부인들Sexy widows and Somber Wives'과 관련된 패션이다. 프랑코-프러시안

마네 〈파리지엔느 Parisienne〉 1876
Oil on canvas 192×125cm, National Museum, Stockholm

전쟁(Franco-Prussian War. 일명 보불전쟁. 1870~1871)으로 인해 파리에 미망인들이 많이 생기면서 미망인들의 옷으로 그리고 그들을 애도하는 색으로 검정을 입었다고 한다. 검정색은 프랑코-프러시안 전쟁 이후 상복의 상징으로 남아 있거나 파리 혁명정부의 혁명적 분위기로 입혀지기도 하면서 1870년대에 지속적으로 유행하게 되었다.

하지만 이후의 유행에서는 미망인, 애도의 이미지가 아닌, 사회적 변화에 기인하는 향락적 분위기로 인해 젊고 아름다운 미망인의 검정 옷에는 오히려 관능적이고 유혹적인 이미지가 담기게 되었다. 그리고 이와 반대로 집안에 있던 정숙한 여성들에게는 보수적인 어두운 이미지로 검정색이 해석되게 된다.

티소와 베로의 회화에 보이는 새로운 모디스트, 점원들의 유니폼은 심플한 일하는 여성, 도시적이고 성적인 매력의 이미지를 모두 가지게 되었다. 검정색의 의상이 단정하고 심플한 모습으로 일하는 젊은 여성을 표현하지만, 한편으로는 점원은 잠재된 매춘녀라는 인식이 있었다. 파리의 상점의 점원은 당시 상품화된 여성을 상징하였던 것이다(전경희, 2011).

마네의 〈폴리 베르제르의 술집A bar at the Folies-Bergère〉이나 대로를 휘젓고 걷는 아름다운 〈샹제리제의 모자장수Miller on the Champs

Elysees〉, 우산 파는 아가씨 〈우산The umbrellas〉 등에서 보듯이 검정색은 거리에 나와서 일을 하는 젊은 여성들의 색이 되기도 하였다.

따라서 검정색은 상복, 애도의 색, 성과 관련된 색, 도시의 색, 유혹의 색 등으로 복합적 뉘앙스를 담고 당시 파리에 유행하였음을 알 수 있다. 그러나 그 의미가 무엇이든지 검정색은 근대를 의미하며 시크한 파리지엔느를 상징하기 시작했다. 결국 인상주의 화가들의 작품 속에 나타나는 여성 패션의 검정색은 아마도 19세기 근대성을 표현하는 하나의 기호로 볼 수 있을 듯하다.

인상주의 화가들의 작품 속 색채는 화려하고 다채롭다고 알려져 있다. 그러나 야외의 풍경이 아닌 도시에 집중한 인상주의 작가들의 작품 속에 등장하는 다양한 계층의 여성은 검정색 의복을 적지 않게 입고 있기에 이러한 검정색의 유행은 의미 있게 다루어져야 할 부분이라 생각된다.

1860~1890년까지 인상주의 화가들의 그림에 나타나는 패셔너블한 여성들은 일부 상류층을 포함하여 부르주아, 중간계급, 하층민, 화류계 여성들이었다. 마네의 여성들 역시 각기 다른 사회계층 출신이었다. 마네의 그림에서는 그러한 여성들의 개성과 패션 특징을 세련되고 아름답게 표현하고 강조하였다.

인상주의 회화 속 여성 패션은 크레인(Crane, 2012)의 지적

처럼 여가 추구, 꿈, 야심과 관련된 정체성을 표현하는 일종의 수단으로 의복을 활용하고 있음을 알 수 있다. 관람자를 똑바로 응시하는 당당한 화류계의 여성, 긴 소파 위에 비스듬히 누운 여인, 술에 취한 여인, 술집 여종업원 등 일련의 그림은 전통적으로 평판이 좋지 못한 여성들을 암시한다.

가정에 칩거하는 점잖은 여성 이미지를 과감히 깨버리고 그들은 인공적이고 관능적인 모습과 사치스런 복장 등 소비문화의 중심에 서서 자신의 의도와 취향을 표현하고 있다. 부정적인 측면에서는 근대 도시화의 천박함으로 이해할 수도 있지만, 긍정적인 의미에서 본다면 계층과 상관없이 자의식이 강한 여성의 자기 선택과 표현으로 이해할 수 있다.

스틸(Steel, 2010)은 19세기 코르셋의 사용은 단지 남성의 눈이나, 다른 여성의 시선을 의식해서 뿐만 아니라, 여성들 스스로 '자신감'과 '즐거움'에 의한 것이라 단언했다. 이러한 점과 연결하여 본다면, 인상주의 회화 속 패션은 '여성 자의식의 표현', 즉 스스로 선택한 인공적 패션미가 잘 나타나고 있는 것이다. 크리놀린의 확대 실루엣에서 리니어 실루엣으로 이행, 그리고 더욱 딱딱하고 더욱 인공적인 버슬 실루엣으로의 변화와 곧 이은 자연스러운 실루엣으로의 빠른 전개 등이 그것이다.

크레인(Crane, 2000)이 말하는 당시 하녀들에게는 매혹적이고 멋진 의상을 입는 것이 고용주의 가정에서 벗어난 지역사회에 참여하고 소속감을 느끼며, 이들이 쉽게 접근할 수 있는 일종의 대중 문화였다는 점을 상기하여야 한다.

이와 함께 패션의 표현을 통해 더 높은 신분과 부를 가지고 싶은 욕망을 적극적으로 표현하는 근대여성들은 이제 '계층구별'로서의 신분을 나타내는 패션을 벗어버리고 '자기표현의 취향'이라는 근대성의 가치로 평가되어야 한다.

결국 프랑스 혁명 이후 남성의 옷이 민주화된 것에 비해 조금 늦은 감이 있지만 여성의 옷은 19세기 중반 이후에 이르러 근대적 의미의 패션 민주화가 진행되었다고 볼 수 있다.

베로 〈산책 The Walk〉 1880s 부분
Oil on canvas, Unknown

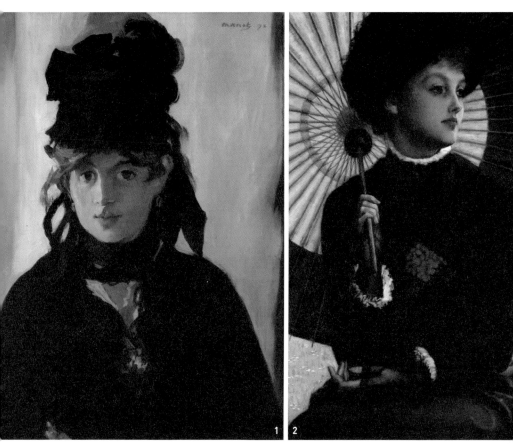

1. 마네 〈모리조 Berthe Morisot〉 1872
 Oil on canvas 55.5×40.5cm, Musée d'Orsay, Paris
2. 티소 〈여름 캐슬린 뉴튼 Summer Kathleen Newton(La Dame à l'ombrelle)〉 1878
 Oil on canvas 142×54cm, Musée Baron Martin, Gray

베로 〈퐁데자르의 바람부는 날 A Windy Day on the Pont des Arts〉 1880–1881 부분
Oil on canvas 39.7×56.5cm, Metropolitan Museum of Art, New York

3

여가문화, 소비문화의 상징 : 외양 꾸미기

소비는 문화 현상이다. 모든 소비는 소비자의 의식을 반영하고 있다. 이러한 의미에서 인상주의 작품 속 여성 주인공과 그들의 패션은 19세기 중반 이후 파리를 중심으로 형성된 소비주체자인 여성의 근대성을 상징하는 기호라 할 수 있다.

앞서 살펴본 것처럼 19세기 소비문화는 부르주아 계층의 부의 과시로 시작되었다. 19세기 소비문화가 오히려 하층계급이나 노동자계급의 취업 여성들이 더 적극적으로 소비문화에 개입하였다고 주장하기도 한다(Crane, 2000). 19세기 파리는 대중 소비가 시작된 시기로 당시의 소비문화가 일부 계층의 전유물이 아니라는 점은 분명해 보인다.

산업혁명 이후 기계화된 공장은 매일 새로운 생활용품과 모자, 의복 등 패션상품을 만들어 내었다. 그리고 상류층은 더욱 색

다르고 눈에 띄는 옷감과 새로운 디자인과 고급 품질의 오트쿠튀르 의상을 찾았다. 중류층도 패션잡지를 구독하고 상류층 패션을 따라하며 백화점의 카탈로그를 들여다보거나 쇼핑을 즐겼다. 단조로운 옷을 입고 실내에 틀어박혀서 노동만 하던 기혼여성들(가령 드가의 작품에 나타나는 노동계층)보다는 밖에서 일하고 여가 활동에 적극적으로 참여하던 미혼의 젊은 취업 여성이 유행의 중심이었다. 사회적 활동에 참여하는 젊은 여성들이다. 공원, 카페, 야외무도회, 공적 장소에서의 여가 복장에서는 하녀와 주인을 구별하기 어렵다.

드가는 패션상품을 다룬 〈여성용 모자상점〉 시리즈 등을 통해 모자 자체의 정물을 새로운 상품 진열의 구도로 그리거나 모자를 구매하는 여성, 파는 여성 등 소비의 현장을 그렸다. 이는 남성에게는 신분표현인 모자가 여성에게는 소비와 과시 및 사치의 표현이 되는 당시의 시대상을 모자 만드는 여성과 모자를 팔고 구매하는 여성을 통해 기호화하였다.

카이유보트는 아름다운 유행에 민감한 젊은 부르주아 여성의 외모와, 마치 쇼윈도를 탐색하는 듯한 시선 처리를 통해, 그리고 완벽하게 차려입은 모습으로 거리를 산책하는 근대화된 행위를 통해 소비문화를 표현하였다. 그리고 창과 발코니를 통해 도시의

스펙타클한 모습을 내려다보는 아파트 거주자인 주인공들의 사회적 위치와 일상의 여유와 태도를 지속적으로 알려주고 있다.

르누아르는 우산을 파는 거리의 여성 상인과 피아노 치는 여성, 도시에서 시골에서 각자의 상황에 따라 무도회에 참여하며 여가를 즐기는 여성들을 통해 부르주아들과 마치 부르주아처럼 보여지는 여성을 그렸다.

베로는 대도시의 거리와 상점에서 물건을 사거나 산 물건(선물)을 들고 다니는 여성, 모자를 파는 여성들을 통해 소비문화의 일상을 보여주었다.

티소는 점원 아가씨가 상점의 문을 확짝 열고 밝은 얼굴로 손에는 상품을 든 채 손님을 배웅하는 모습에서, 상점의 윈도우를 통해 지나가는 행인들이 상점을 들여다보는 모습에서 소비문화의 일상을 스치듯 표현하였다. 상점 안에 널려 있는 상품들과 이 상품을 정리하는 또 다른 점원이 보이기도 하며 물건을 사고파는 공간은 각종 원단과 패션상품과 패셔너블한 여성들로 채워져 있다.

카이유보트나 베로와 같은 도시 인상주의 화가들은 스트리트가 주제였다. 카이유보트는 1870년대 후반부터 1880년대 초에 걸쳐 집중적으로 근대화된 파리의 일상을, 특히 현대 소비사회의 단면을 보여주며, 근대 소비문화에 대한 이미지를 만들어냈다.

카이유보트의 회화는 사실적인 양식으로 19세기 말 파리의 일상 현실과 그 안에서 생활하는 여성 패션을 확인하는 데 많은 정보를 제공했다.

〈파리의 거리, 비오는 날Paris street, rainy day〉에서는 새로 건설된 파리의 건물들 사이의 포장된 인공적 도로와 공간 속의 대량생산과 소비의 상징처럼 획일화 된 우산들(마치 봉 마르세 백화점에서 구입했을 것 같은)과 비슷한 의복의 이미지를 통해 소비문화를 비추고 있다. 남녀 부르주아들의 상점을 보는 것과 같은 시선 처리 등 19세기 파리 부르주아의 일상을 보여준다. 최신 패션으로 치장한 부르주아 여성은 마치 백화점 쇼윈도에 전시된 마네킹처럼 보인다.

사회학자 부르디외Bourdieu가 파리 중산층을 연구하면서 적극적으로 지적한 새로운 풍조인 취향의 문제(가령 동일 아이템이 1년이나 혹은 심지어 하루만 유효하고 다음 날은 짜증나는 것으로 바뀔 수 있는 감각)는 이 시기 근대적 라이프스타일에 많은 영향을 끼친다(Edward, 2011).

19세기 중반 이후 패션은 일종의 취향이 되었고 기호가 되었다. 패션의 기호에는 소비와 여가에서의 평등주의가 나타났다.

19세기 말 파리는 이미 근대적 생산과 유통 시스템이 있었으며, 자본주의 발달로 패션을 판매하고 소비하는 주체도 다양하여 민주적 체제로 바뀌고 있었다.

이전 시대까지 패션은 사회적 신분과 계급을 표시하는 수단이었다면, 이제는 이러한 계층의 구분보다는 좀더 개인적이고 욕망에 근거하는 재화의 표시, 평등한 기호로서 의미를 갖게 되었다. 욕망은 근대산업이었으며 패션산업은 그 중심에 서게 된 것이다.

결국 산업화로 도시에 인구가 집중되면서 소수가 아닌 대중을 위한 산업에 거대한 자본이 몰려들어 패션산업은 호황이었고, 상업 극장이나 '물랭루즈' 같은 무도회 장소들이 탄생하여 소비와 여가문화는 중요한 삶의 일부였다. 이러한 삶의 생생한 모습들이 인상주의 회화 속 도시 공간에 고스란히 담겨 있으며, 그 주인공인 여성의 패션은 욕망에 근거한 소비와 여가문화의 주체적 기호로 묘사되고 있었다.

4

패션리더 드미몽드 : 욕망과 과시의 기호

드미몽드demi-monde는 귀족적인 차림의 패션과 우아한 행동으로 귀부인들을 따라 했던 화류계의 여성을 말한다. 1855년 풍속적 사실주의인 듀마Dumas의 희곡 『라 드미몽드La Demimonde』를 통해 대중적인 주목을 받았다. 물론 드미몽드는 이전 시대에서도 존재했던 화류계 여성들이지만, 19세기 중반기에 도덕적으로 조금은 느슨하고 상류층에서 하류층에 이르기까지 광범위하게 활동하며, 최신 유행을 리드하고 확산시킨 젊은 여성들이다.

에밀 졸라의 소설 《나나Nana》도 고급 매춘부인 드미몽드를 다루었고, 마네는 이를 그림으로도 표현하였다. 드미몽드들의 활동은 그 사회에서 그리 낯선 것은 아니었다.

19세기는 부르주아의 정숙한 여성들보다 부자들을 상대하는 고급 화류계 여성인 드미몽드가 19세기 파리의 패션 아이콘이며,

소위 셀러브리티였다. 그들은 소설, 연극, 회화에 영감을 주었을 뿐 아니라 그들의 아름다운 의복은 사실상 파리의 유행을 주도하였다고 볼 수 있을 것이다.

중산층 남성들은 남성패션의 금욕적 경향은 자신의 애인인 화류계 여성들의 치장에 그들의 재력을 쏟아붓는 것으로 욕구를 해소하고 자신의 능력을 과시하는 것처럼 행동했다. 살롱, 공식 연회장, 사교계의 파티에서는 고급스런 화류계 여성들이, 그리고 그곳에서 배제된 화류계 여성들은 저렴한 극장과 자유스런 무도장에서 활약하였다.

한편 사회적으로 소외된 계층의 여성들에게 그들의 재산은 오직 외모인 것이다. 당시 드미몽드 패션의 유행은 중상층 여성들에게도 이어졌다. 디펠(Dippel, 2002)과 이스킨(Iskin, 2007)은 당시 화가들의 그림에서는 여성이 매우 중요한 소재였으며, 이들은 여성들의 최신 패션을 그려야만 했다고 언급하고 있다. 왜냐하면 '최신의 패션 = 근대성'으로 여겨졌기 때문이다. 즉 인상주의 화가들이 동시대의 패션을 묘사하는 것은 근대성을 표현하는 것이었으며 드미몽드의 패션이 그 역할을 담당한 것이다.

인상주의 화가들의 작품 속 마네의 〈나나Nana〉, 티소의 〈무도회The ball〉, 〈야망의 여인A woman of ambition〉 뿐 아니라, 술에 취한

여성, 카페에서 손님을 기다리는 여성, 무대의 무용수, 점원 등 도시 곳곳에 존재하는 잠재적 매춘여성들은 당시 어쩌면 근대도시를 형성하는 자연스런 존재였을 것이다.

특히 드가는 1870년대 초부터 이런 여성들에게 관심을 갖기 시작했다. 〈압생트를 마시는 사람L'Absinthe〉을 그리거나, 자신의 몸으로 볼거리를 제공하는 무용수를 그렸는데, 부르주아 신사들에게 잠재적으로 손님을 기다리는 매춘부로 인식되었다. 르누아르가 그린 근대적 세련미를 가미한 놀이와 여가의 모습 속에서는 중간계급의 취향과 향락도 함께 알 수 있다. 〈물랭 드 라 갈레트의 무도회Dance at le Moulin de la Galette 1876〉는 몽마르트 언덕 꼭대기에 있던 야외주점인데, 맘껏 즐기는 파리인들의 모습을 살펴볼 수 있다. 무도회의 모임은 고급 사교계나 정숙한 여성들에서는 볼 수 없는 금지된 신체밀착과 포옹 등이 자연스럽게 나타난다.

한편 카페 콘서트가 유행을 하여 1870년대에 절정을 이루었는데, 여가수는 대부분 누군가의 정부였고 그들의 꾸밈은 매우 화려했다. 마네의 작품 속 〈폴리 베르제르의 술집A bar at the Folies-Bergère〉, 〈나나Nana〉, 〈봄Spring〉, 〈부채를 든 여인The lady with fans, portrait of Nina de Callias〉의 작품 속 세련된 파리지엔들은 평판이 좋지 못한 드미몽드 여성이거나 그런 이미지의 패션을 즐기는 여성들

로 해석된다.

티소는 혼외 아이를 낳아 사회적으로 지탄을 받았던 캐슬린 뉴튼을 모델로 그림을 그렸는데, 〈10월October〉과 〈라일락을 든 여성The bunch of lilacs〉처럼 마치 패션 플레이트와 같은 최고급 패션을 그렸다.

베로의 〈카푸친의 거리Boulevard of Capucines〉와 〈발레리 극장 앞 밤의 대로The boulevard at night in front of theatre des Varietes〉에서 등장하는 아름다운 패셔너블한 여성은 당시 패션의 리더였으며 패션 아이콘인 드미몽드의 이미지로 볼 수 있다.

결국 인상주의 회화 중 도시 공간의 배경에서 표현된 아름다운 여성과 그들의 패션 특징 중 하나는 소비문화 속에 피어난 과시적 드미몽드 스타일이다. 이러한 드미몽드 패션은 인상주의 화가들의 근대성이 투영된 일종의 기호이자 상징이었다고 하겠다.

이 시기 소비문화와 관련된 드미몽드의 과시적 소비는 1912년 베블린Veblen이 주장한 패션이론의 과시적 소비conspicuous consumption 개념으로 설명이 가능하다고 보인다. 지위의 경쟁이었던 18세기 소비와 달리 19세기 파리의 세계 박람회와 백화점의 등장 등 대중적 소비의 움직임 속에서 자신의 욕망을 감추지 않고 패션 소비를 적극적으로 향유한 드미몽드야말로 인상주의 그

림 속 패셔너블한 파리지엔느이며 패션 리더였다.

스벤센은 『패션 철학Fashion a Philosophy』(2004/2013)에서 '근대화'는 항상 이중으로 전개되는데, 하나는 억압으로부터의 '해방'이고 또 하나는 기존의 것을 종식하는 '자기 인식'이라 하였다.

따라서 19세기 여성패션을 근대적 산물의 시작으로 볼 수 있는 것은 귀족과 신분의 틀이라는 과거를 단절하였기 때문이다. 그리고 새로운 환경의 도시에서 빠르게 변하는 것(부르주아, 프티 부르주아, 노동계층, 드미몽드)의 중심에 섰던 젊은 여성들이 자기의 욕망과 표현의 의지를 나타내기 때문일 것이다.

이상과 같이 19세기 파리의 도시문화, 소비문화, 외양 치장과 구별짓기의 행동들을 인상주의 화가들의 그림에 등장하는 여성과 여성 패션으로 어렵지 않게 확인할 수 있었다. 인상주의 회화에 표현된 여성 패션은 결국 '계층상징'에서 벗어나 '취향표현', 즉 외양의 적극적 치장으로 변화하는 근대적 의미가 담겨 있었다. 공연, 전시관람, 여행 등 도시적 우아한 삶에는 '새로운 스타일'이 요구되었고, 그 스타일은 비싸고, 인공적이고, 잘 만들어 개발된 것으로, 귀족이든 중류계급이든 상관없이 남과 다르게 '구별짓기' 위한 것이었다(Boucher, 1965).

인상주의 그림에는 소비문화와 여가문화, 과시의 기호가 나타나 있었다. 패션은 이러한 변화하는 '새로운 근대도시'에 어울리는 멋진 삶을 위한 기호가 된 것이다. 그리고 드미몽드 패션은 최신 유행의 아이콘이 되었고, 근대성을 표현하는 파리지엔느의 중요한 요소가 되었다. 인상주의 그림에 나타나는 근대적 삶의 순간적 일상 속에는 근대도시 파리의 구석구석, 가령 공개된 장소이든 은밀한 장소이든 다양한 공간에서 자신을 표현하였던 주인공으로서의 여성이 있었다.

Epilogue

19세기 중후반 파리는 '모더니티의 수도'로서 유럽의 근대 문화를 선도하였다. 전보와 대서양 해저케이블 가설로 인해 1850년대 말에는 정보 유통의 속도가 빨라졌다. 파리의 패션잡지는 유럽 전역으로 퍼져나가는 역할을 하였다. 1850년대부터 파리에 백화점이 등장하였고 파리의 경제는 호황을 누렸으며, 직물산업의 비약적인 발달 및 화학염료의 발명으로 값싸고 질 좋은 화사한 색상의 의복들이 많이 생산되었다.

인상주의 화가들은 앞선 시대의 작가들과 달리 시시각각 변화하는 빛에 따른 다양한 색채 그리고 빠르고 거친듯한 붓놀림의 새로운 터치감을 표현하였다. 근대성의 표현이자, 인상주의 화가들의 그림 소재이기도 한 도시 여가 생활문화는 작품에 잘 표현되어 부르주아와 새로운 직업을 가진 여성, 노동자들을 시대의 주역으로 그리고있다. 인상주의 화가들의 작품에 표현된 수많은 도시 여성들은 엄격한 품위와 규칙을 지키는 여성들이라기보다 밝고 아름다운 애인, 점원, 무용수, 술집 여인, 사교계의 여성들

로 이전 시대보다 매우 유혹적이고 새롭다.

보들레르Charles Baudelaire는 「근대적 삶의 화가Le Peintre de La Vie Moderne」(1864)에서 모더니티는 화가의 목표이며 근대적 삶을 그리는 것이라 하였다. 그리고 그것은 패션을 통해서 구체적으로 볼 수 있다고 하였다. 그는 모더니티를 덧없는 것, 일시적인 것으로 정의했다. 패션이 모더니티의 기호가 되는 것은 패션의 일시성이라는 본질 때문이다. 패션이야말로 보들레르가 주목한 '사소한 일상생활, 외적 사물의 매일 매일의 빠른 변화'가 가장 쉽게 또한 가장 스펙터클하게 드러나는 영역이기 때문이다. 따라서 그들의 패션의 이해는 롤랑 바르트Roland Barthes가 언급한 '패션은 시각언어의 세부에 근거해 구성되는 의미 체계'라는 것으로 볼 때 상징과 의미의 기호를 가지고 있다고 하겠다.

다른 유럽 도시의 시민들이 실내공간 활동이 높았던 것에 반해 인상주의 화가들은 노천카페나 야외무도장, 도시의 거리, 상

점, 뱃놀이 등등 야외활동을 즐기는 파리의 시민들을 그렸다. 특히 트렌디한 여성인 파리지엔느를 표현하는 데 심혈을 기울였다. 인상주의 작가들의 작품 내용에는 쇼윈도, 거울(유리)의 등장으로 인한 반복의 표현 등이 많은데, 이는 당시에 성행하였던 매춘, 성, 그리고 관음의 의미로 기호적 해석이 되고 있다. 또한 그림의 소재인 모자, 여성, 진열 등은 소비문화의 상품과 상품으로서의 여성을 의미하거나 그러한 인식이 내재된 것으로도 해석된다. 결국 인상주의 화가들의 소재적 해석에 패션 관련 요소들은 근대도시문화의 상품화, 소비주의를 대변하는 또 하나의 기호로 제시됨을 알 수 있다.

인상주의 시대는 계급이 아닌 개인의 욕망과 재화, 취향에 따라 새로운 시대의 젊은 여성들이 자기의 신체와 자신의 신체 꾸미기로서 패션을 공적인 무대에서 이용할 줄 알게 되는 시대이다. 이는 결국 '패션'은 근대성의 대표적인 상징물임을 말한다. 여성의 여가와 여가로 인한 정체성은 기성복의 발명과 신상품의 등

장, 백화점과 상점의 진열, 소비와 확산이라는 상황과 함께 근대화의 기호이며 이러한 기호와 상징이 인상주의 작품에 고스란히 담겨 있다.

인상주의 작품들은 19세기 중반 이후 파리를 중심으로 전개된 소비문화와 도시화의 스펙터클한 변화 속에서 근대적 여성을 진솔하게 그리고 있다. 작품 속 여성들은 외양의 치장과 패션, 여가와 라이프스타일을 통해 새로운 가치와 욕망의 문화를 은밀히 표현한다. 그리고 이후 등장하는 벨 에포크 시기La Belle Époque를 예언한다.

참고문헌

〈국외〉

- Farago, J. (2015. July 6). Caillebotte: The painter who captured Paris in flux. Retrieved January 19, 2017, from http://www.bbc.com/culture

- François, Boucher(1965), 20,000 Years of Fashion, Harry N. Abrams, Inc., New York.

- Iskin, Ruth E(2007), The Impressionist's Chic Parisienne, Modern Women and Parisian : Consumer Culture in Impressionist Painting, Cambridge University Press, 198~254.

- Smee, Sebastian(Jan. 20, 2021), "The scale and scope of the painting make you feel like you're dodging pedestrians and raindrops". The Washington Post(https://www.washingtonpost.com/graphics/2021/entertainment/gustave-caillebotte-paris-street-rainy-day/).

- Steel, Valerie(2010). "Artificial Beauty, or The Morality and Adornment", 275~297. The Fashion History Reader : Global Perspectives, Giorgio Riello and Peter McNeil(ed), London and New York: Routledge,

- Crane, Diana(2000), Fashion and Its Social Agendas, London, The University of Chicago Press.

- Cunnington, C. Willett(2003), Fashion and Women's Attitudes in the Nineteenth Century, Dover Publication, Inc. Mineola, New York.

· Edwards, Tim(2011), Fashion in Focus : Concepts, practices and politics. London, New York ; Routledge. Taylor & Francis Group.

· Finkelstein, Joan(1996), After a Fashion, Melbourne : Melbourne University Press.

· Fried, Michael(1999), Caillebotte's Impressionism, Representation (No.66), University of California Press.

· Garrigues, Manon, "Edgar Degas and the dancer: The artist's most beautiful representations". French Vogue. 7 MARS 2021. (https://www.vogue.fr/fashion-culture)

· Hughes, Clair(1997), The Color of Life : The Significance of Dress in The Portrait of a Lady, The Henry James Review 18.1, 66~80.

· Kucharski, Joe(2013), Impressionism, Fashion, and Modernity Exhibition Review(October 17).

· Marshall, Nancy Rose and Warner, Malcom(2003), James Tissot : Victorian Life/Lover, Victorian Studies, 46(1), 124~127, New Haven: Yale University Press.

· Martin, Lisa Simon(2011), Subversion of the gaze Degas and the social implications of his Dancers(Doctoral dissertation). University of Missouri, Kansas City, USA.

〈국내〉

- 저서

- N. J. 스티븐슨(2011/2014), 안지은(역), 〈패션 연대기 : 나폴레옹시대의 신고전주의부터 21세기의 복고와 신미래주의까지〉, 미술문화.
- 게르트루트 레네르트(1998/2005), 박수진(역), 《패션 : 한눈에 보는 흥미로운 패션의 역사》, 도서출판 예경.
- 그랜트 매크래켄(1988/1996), 이상률(역), 《문화와 소비》, 문예출판사.
- 마르타 알바레스 곤잘레스, 시모나 바르톨레나(2009/2012), 김현주(역), 《여자, 그림으로 읽기》, 도서출판 예경.
- 스테판 게강, 로랑스 마들린, 도미니크 로브스타인(1999/2002), 최내경(역), 《인상주의(L'ABCdaire de l'impressionnisme)》, 창해.
- 아놀드 하우저(1973/2000), 이진우(역), 《예술과 사회》, 계명대학교 출판사.
- 안드리아 디펠(2002/2005), 이수영(역), 《인상주의》, 도서출판 예경.
- 에른스트 H. 곰브리치(1950/2003), 백승길 이종숭(역), 《서양미술사》, 도서출판 예경.
- 에밀 졸라(1883/2012), 박명숙(역), 《여인들의 행복 백화점(Au Bonheur des Dames)1 2》. 시공사.
- 이정아(2021), 《그림 속 드레스 이야기》, 출판사 J&J.
- 최정은(2011), 《서양미술산책(Sylvie Patry 외 20인)》, 국립중앙박물관.
- 페니 스파크(2013/2017), 전종찬(역), 《디자인과 문화: 1900년부터 현재까지》, 교문사.
- 피케, 도미니크(1997/1998), 지현(역), 《화장술의 역사 : 거울아, 거울아 (Une Histoire de la beauté. Miroir, mon beau miroir)》, 시공사.
- 필리프 페로(1996/2007), 이재한(역), 《부르주아 사회와 패션-19세기 부

르주아 사회와 복식의 역사》, 현실문화연구.

• 하요 뒤히팅(2003/2007), 이주영(역), 《인상주의》, 미술문화.

• 홍석기(2010), 《인상주의-모더니티의 정치사회학》, 생각의나무.

- 논문

• 정금희(2014), 〈마네의 인물화에 나타난 근대성 연구〉, 유럽문화예술학논집 5(1), 93-112.

• 김흥순(2010), 〈19세기말 프랑스 인상주의 회화 속에 표현된 파리의 근대적 도시경관〉, 대한건축학회 논문집 26(7), 대한건축학회, 203-214.

• 전경희(2011), 〈일상의 유혹-카이유보트 회화에 나타난 근대 소비문화 이미지〉, 미술사논단, 한국미술연구소(32), 59-80.

• 요시다 노리코, 박소현(2005), 〈쇼윈도 안의 여자들-졸라, 마네, 티소, 드가-에 나타난 근대 상업의 표상〉, 미술사논단 20, 285-316.

• 류선정(2009), 〈19세기 후반 프랑스 문학과 미술에 나타난 파리의 근대 군상〉, 인문과학연구 21, 5-51.

• 마순영(2009), 〈1860~1870년대 프랑스 회화와 관람자〉, 서양미술사학회 논문집(30), 215-239.

• 민유기(2006), 〈19세기 파리의 도시화와 매춘〉, 사총. 고려대학교 연가연구소 62, 139-174.

• 이묘숙(2011), 〈인상주의 작품 속의 프랑스 도시문화〉, 한국프링스학회, 한국프랑스학회 학술발표회, 129-146.